湖山艺丛

U0122255

中国山水画简史

王伯敏 著

浙江人民美术出版社

目 录

前言

中国的山水画，出现于战国以前，滋育于东晋，确立于南北朝，兴盛于隋唐。在文献上，杜预注《左传》，所谓"禹之世"，就有"图画山川奇异"。《庄子·知北游》引述孔子回答颜渊所问，就提到"山林欤，皋壤欤，使我欣欣然而乐欤"。王逸注《楚辞·天问篇》又说"楚有先王之庙及公卿祠堂，图天地山川"，可以说明山水画在此以前即已出现，但看汉魏壁画，山水画还只是人物画的背景，可是对山水画的进展，作了充分的上阶准备。进入晋代，顾恺之画《庐山图》，戴逵画《吴中溪山邑居图》，戴勃画《九州名山图》等，都能置陈布势，虽然还没有普遍，却在发育滋长。至南北朝，有宗炳撰《画山水序》，王微撰《叙画》，山水画的画理画法，开始阐微发奥。这个时期，如刘瑱画《吴中行舟图》，毛惠秀画《剡中溪谷村墟图》，以及如萧贲"尝画团扇，上为山川"，表现出"咫尺之内，而瞻万里之遥；方寸之中，乃辨千寻之峻"，都足以说明山水画的体系在此时期逐渐确立并成为独立画科。

及至隋代，山水画在传统的基础上，又有了进一步发展。杰出的展子虔，所画"亡所祖述"，已有自己的创造。其他如董伯仁、孙尚子，皆能山水。展子虔的作品，现传《游春图》（图1），绢本设色，以青绿勾填，描写春光明媚时节，人们于绿水青山间纵情游乐。对于山、水、云、树及花草，精微谨细，刻画周到，对于我们了解两晋南北朝过渡到唐代的山水画法，有着很大的参考价值。

唐代的山水画

山水画在中国绘画史上占有极重要的地位。并在东方绘画中成为富有特色的艺术。山水画在发展的过程中，总结出丰富的画学理论，反映出古代画家对于自然敏锐的、深刻的理解与体会。

山水画在唐代开始繁荣，不同风格，竞相出现。不少山水画家，各有创造，有青绿勾斫，也有水墨渲淡。在唐代较充裕的物质条件下，山水画家们充分利用了这些条件，发挥了他们的艺术才能。杰出的山水画家有李思训父子、王维、张璪、毕宏、郑虔、王默、王宰、卢鸿、项容等。大画家吴道子，在山水画方面，也有其卓越的成就。

在唐画卷轴山水保存不多的情况下，敦煌莫高窟、新疆克孜尔千佛洞等唐壁画中的山水树石，可以帮助我们进一步了解唐代山水画的发展。

唐代的重要山水画家有：

李思训

李思训（651—716），字建，唐朝宗室。开元初被封为右武卫大将军，画史上向有"大李将军"之称。李思训一家五人，并善丹青。

李思训作画，多以"勾勒成山"，用大青绿着色，并用螺青苦绿皴染，所画树叶，有用夹笔，以石青绿填缀。尤其在设色方面，所谓"金碧辉映"成为他的一家之法。至于画法渊源，张丑以为"展子虔，大李将军之师也"。

李思训的绘画特色，还可以从保存下来的属于他的流派作品中见到。故宫博物院所藏的三幅《宫苑图》，与记载中的李画特点相吻合。传李思训所作的《江帆楼阁图》（图2），画江天浩渺，风帆溯流。画中表明，山水技法到了李思训时，确已达到了成熟的地步。

李昭道，李思训之子，称"小李将军"，克承家学，稍有发展，张彦远评他"变父之势，妙又过之"，朱景玄却说他"笔力不及"，今传《春山行旅图》（图3），当是这一流派作品。绢本设色，画峭壁悬崖、白云缭绕，山间树木苍郁，行人策骑游赏，

以细笔勾染，方寸之间，极云光岚影之变。从中可以体会到当时山水画法的提高，远过于南朝。

关于二李的山水之变，涉及吴道子的问题。张彦远《历代名画记·论画山水树石》中说："（唐代）山水之变，始于吴，成于二李。"这则评论，曾经在画史上引发了混乱，因为李思训先于吴道子而死，所以不少人认为不能以吴为"始"，也不能以李为"成"。其实，张彦远的这段话是不成问题的。张说"山水之变，始于吴"，这是指吴道子"于蜀道写貌山水"之时"始创山水之体"的"始"。此时二李都健在，吴虽年轻，但是早熟，故以山水变革之"始"属于吴。但是吴到中年后，虽画山水不辍，毕竟把主要精力放在佛道人物画上，而二李却一直孜孜于山水画，故以山水变革之"成"归于李。唐代学二李的画家不少，如王熊，曾任潭州（今长沙）都督，所画湘中山水，是李将军的青绿一派；还有如李平钧、郑逾等，都受二李画风影响，并使这一流派的绘画，更加强了它的风格化。

王维

王维（701？—761），字摩诘，太原祁县（今属山西晋中）人。在开元、天宝的盛唐时代，是一个负盛名的诗人，又是一个有才气的画家。

王维的成就，不仅仅是能诗善画，而是把艺术中的诗与画，通过他的创作，给以融化。苏轼评论他的作品："味摩诘之诗，诗中有画；观摩诘之画，画中有诗。"诗画有机的结合，这是中国画的传统，也是中国画的特点。《宣和画谱》中提到他的诗句如"落花寂寂啼山鸟，杨柳青青渡水人"，"行到水穷处，坐看云起时"，"白云回望合，青霭入看无"之类，说是"皆所画也"。

他的山水画（图4），是从多方面吸取长处的，不但继承传统，还吸取当代画家之长。张彦远说他"工画山水，体涉今古"。对于其同时代人，他所尊重的是吴道子，因此他所"画山水树石，纵似吴生"，但又能"风致标格特出"。在表现手法上，他有多种才干。一种是"笔墨婉丽"、"石小劈斧皴"、设色"重深"的山水，这种画法，与李思训一派接近，所以后人曾将小李将军（此指李昇）的作品误

作王维画。另一种是"笔意清润"或"笔迹劲爽"的"破墨山水"。郭若虚论董源的山水画时说"水墨类王维"，就这点来说，王维与李思训的画风是不同的。总而言之，王维与李思训，有同有不同，所以根据唐宋人的著述，偏于任何方面来看待王维的画风都是不恰当的。到了明代，以董其昌为代表的一种议论，抓住王维"笔意清润"的特点，说他"一变勾斫之法"而专长"水墨渲淡"，从而定其为"南宗之创始者"，这与历史事实就不很相符。

张璪

张璪（生卒未详），字文通，吴郡（今江苏苏州）人，擅长文学。盛唐间，"为一时名流"，善画山水松石。他所说的"外师造化，中得心源"，成了画学的不朽名言。

张璪的山水画，重在水墨表现，而且运用"破墨"法。他在张家画八幅山水障，便是"破墨未了"。荆浩在《笔法记》中说他："树石气韵俱盛，笔墨积微，真思卓然，不贵五彩，旷古绝今，未之有也。"所谓"笔墨积微""不贵五彩"，这在水墨画法

上，自然是一个很大的进步。

郑虔

郑虔（705—764），字弱齐（一作若齐），河南荥阳（今属河南郑州）人。玄宗于其画尾题"郑虔三绝"，从此画名大噪。虔为官时，贫约澹如，故有"才名四十年，坐客寒无毡"之誉。安禄山之乱，郑虔与王维等来不及逃避，被劫至洛阳，授以"水部郎中"。虔称病，并未尽职。但在至德二年，肃宗惩办受安禄山委任的官员时，虔定三等罪，贬台州司户。今之浙江临海，尚筑有"广文祠"，并有其墓。

郑虔长山水画，其风格是"山饶墨趣，树枝老硬"。在用墨方面，他是比较用心的。所以如善于泼墨的王墨，就曾师事于他，并使水墨画法获得了发展。至宋、元时，尚有他的《峻岭溪桥图》《杖引图》等传于世。

王墨

王墨（一作默，又作洽，约734—805），喜游江湖间，常画山水、松石、杂树。早年师事于郑虔。虔对水墨向来"用心"，这对王墨的影响较大；又曾学画于项容，据荆浩评论，项容"用墨独得玄门"，这对王墨的影响当然更大。所以王墨在绘画上以"泼墨取胜"，是有师承的关系。相传王墨疯癫酒狂，醉后，往往"以头髻取墨，抵于绢素"。这是一种墨戏。朱景玄说，王墨"凡欲画图障，先饮醺酣之后，即以墨泼"，"或挥或扫，或淡或浓，随其形状，为山为石，为云为水，应手随意，倏若造化，图出云雾，染成风雨，宛若成神巧，俯视不见其墨污之迹"，说其对水墨性能已充分掌握。

这个时期，善于水墨画的，尚有韦偃、陈恪、卢鸿、祁岳、朱审、刘单、张志和、顾况、顾生、项信、陈式等。

唐代的山水画，在表现形式上，不外乎：

（一）以李思训为代表的工细巧整、青绿重彩为一格。这在唐代影响较大，画风也较普遍。不少

创作，向这一派发展，或者接近这一派。故唐人以为山水之变"成于李"。

（二）以吴道子为代表的注重线描、不以设色绚烂为要求的"疏体"，又是一格，中唐以后有所发展。当时如王陁子，也属这一派。张彦远说："世人言山水者，称陁子头，道子脚。"并认为山水之变"始于吴"。

（三）以张璪、王墨为代表的笔墨清润、重在墨法巧变的为一格。这是唐代新发展起来的一种画法，当时虽未普遍，但它的影响，至晚唐逐渐扩大。

（四）至于如王维的山水画，又是一种情况。他对于上述的几种表现，兼而有之，虽偏重青绿，但有时作水墨，有时近吴道子，可谓对山水画法，是一位善于尝试者。

五代的山水画

五代十国，山水画在唐代的基础上，又有较大提高，中原、南方都出现大家。荆浩、关仝以及南唐的董源，都是代表这一时期的最有成就的山水画家。

荆浩

后梁荆浩（生卒未详），字浩然，隐于太行山之洪谷，自号洪谷子，画山水兼采吴道子与项容两家之长。米芾评其"好为云中山顶，四面峻厚"。现传作品《匡庐图》（图5），可以代表他的画风。

关仝

关仝（生卒未详），长安（今陕西西安）人，初师荆浩，后有出蓝之誉。在绘画史上，他与荆浩并称"荆关"。关所画多为"上突危峰，下瞰穷谷"，具有秦岭一带的风味（图6）。还有李霭之，华阴（今

属陕西渭南）人，所画类关仝。

董源

董源（？—约962），字叔达，为南唐北苑副使，故亦称"董北苑"。专写江南真山秀丽之景，所画"近视逸笔草草，不类物象，远视则景物呈现，历历可见"。现存作品《夏山图》（图7），即具此种特色。他的山水画，在北宋及元代起有重大的影响。南唐又有赵幹善水墨山水，当他为画院学生时，曾作《江行初雪图》。其他如朱澄、卫贤、陶守立等，都在人物画之外，兼善山水。后蜀则黄筌、李文才，虽以花鸟名，而所画山水，亦为时人所重。

宋代的山水画

山水画至宋代，兴旺的景象，为前所未有。它向多方面发展，表现形式与表现方法也更加多样。传五代荆浩所提出的"远取其势，近取其质"的创作方法，已被当时的画家充分掌握并运用。沈括提到的"以大观小"，更道出了中国山水画在观察自然与表现自然时所具有的一种特殊方法。

两宋山水画的题材内容，逐渐扩大。它不只是探索山川自然的奥秘，多数作品与当时的社会生活如行旅、游乐、寻幽、探险、山居、访道以及渔、樵、耕、读等活动紧密地结合起来，虽然着重于山川自然的描绘，却能反映当时社会的某种面貌。

宋代山水画的丰富与它的深刻性，在于画家的师法造化，熟悉山川自然的特性。杰出的画家，不但师法造化，而且进一步把人的生活感受与自然变化结合起来。它的原因是多方面的。

一是出于爱国的思想感情，即所谓"好国土之一草一木，一山一水"。对山川自然在不同区域、不同气候季节变化中的景色，给予尽情的赞美。有认

为东南之山多奇秀，西北之山多浑厚；有人以为嵩山多好溪，华山多好峰，衡山多好别岫，常山多好列岫，泰山特好主峰。天台、武夷、匡庐、雁荡、岷山、峨眉、三峡、王屋、天坛、林虑、武当皆天下名镇，天地宝藏所出。因而含毫运思，"一一写其真，一一写其神"，这是山水画之所以兴起的一个重要原因。两宋的山水画，它的取材比过去更广阔，表现更丰富。画北国，画江南，各得强烈不同的风貌；画"晓岚""晚翠"，画"寒林""夏山""幽谷"，各得不同的情调与变化。更有画"斜风细雨""水天一色""万壑争流""疏林夕照""秋山萧寺""渔村小雪""山店风帘"，或画"秋林放犊""柳溪牧归""巴船出峡""寒江独钓""山道盘车""仕女游春""雅士寻幽"，以至写古人诗意等，种种内容，不仅表达出自然界的千态万状与无穷变化，优秀的、具有时代性的作品，都结合社会的现实生活，表达了人与自然的关系，以及不同阶级、不同阶层的人的不同处境与生活动态。所有这些宋代山水画在历史上都是空前的，也是宋代山水画之所以在画史上占重要地位的重要原因。元人的所谓"唐画山水，至宋始备"，是有一定道理的。

二是借物抒情，即是通过山水画来表示自己的政治观点与审美情操。尤其在南宋之时，民族之间的斗争十分尖锐，人民受到了极大痛苦，激起了爱国画家的愤慨。当时所画的"剩水残山"或是"长江万里"，多少寓有"不堪风雨过江南"之意。即使写"好山好水看不尽"，也不免带有"江晚正愁予"的伤感。当然也有一些作品，描绘出雄伟的山川，表达了开阔的心胸。

三是寄以山林隐逸的要求。有的画家，以泉石啸傲为常乐，渔樵野叟为常友，甚至要以太古之山为常适。中国山水画的发展，从六朝顾恺之、宗炳的画论中可知，他们不但受儒家的教养，而且接受道、佛思想的熏染。他们的美学观点，往往融合儒、佛、道为一炉。在山水画的创作中，更多地渗透着道教出世的无为思想。到了宋代，这种反映已很明显。刘学箕在《方是闲居士小稿》中说："古之所谓画士，皆一时名胜，涵泳经史，见识高明，襟度洒落，望之飘然，知其有蓬莱道山之丰俊，故其发为毫墨，意象萧爽，使人宝玩不置。"郭熙在《林泉高致》中也提到"君子之所以爱夫山水者"，其旨之一，即在于避尘嚣而亲渔樵隐逸。他们之中，进则

为仕，退则为隐士。如李成，据邓椿《画继·杂说》云，他本是"多才足学之士"，而且"少有大志"，就因为"屡举不第，竟无所成"，所以"放意为画"，于是"作寒林多在岩穴中"。他们之中，即使在朝，或摆脱不了官场或其他的社会活动，也常以游山玩水或以画山描水来标榜"清高"，并借此以"自遣""自娱"。

正因为山水画在发展中有这样几个方面的原因，所以山水画家十分注重深入山水，师法造化。他们提出的"欲夺其造化，则莫神于好，莫精于勤，莫大于饱游饫看"，就是根据上述的种种要求而来的。尽管各人的创作意图不同，而要表现的对象则一。因此，在两宋山水画的用笔、用墨、用色上，出现"淡墨轻岚""米点落茄""青绿巧整""水墨苍劲"以及"熔金碧与水墨于一炉"等多种画法，自非偶然。

两宋的山水画家，仅据《图画见闻志》《宣和画谱》《画继》及《图绘宝鉴》所载统计，有李成、范宽、郭熙、李唐、赵伯驹、马远等一百八十余人。而所流传的画迹，仅宣和时皇室收藏的北宋山水画而言，计有《晴江列岫》《海山图》《千里江

山图》《屏山小景》《山阴高会图》《滕王阁图》等
七百三十余件。虽然这是部分画家与部分作品的数
据，不足以为全面概观，但就此作深入的衡量，亦
可说明两宋是山水画发展的成熟时期。

一、北宋的山水画

宋代山水，北宋和南宋，各有特点。如北宋多
大水大山的全景图，南宋常有山明水秀的一角之图。
诸如此类的变化，两宋时而出现。

北宋的山水画家，特别应该提到的有董源、巨
然、李成、范宽及郭熙。汤垕在《画鉴》中认为董
（源）、李（成）、范（宽）为"三家"，"照耀古今，
为百代师法"。在风格上，董源与巨然一体，李成与
范宽相近，是宋初山水画的两大流派。至 11 世纪
中，米芾父子崛起，又成一个流派。

巨然

"祖述董源"的巨然，是一个画僧，在画史上，
"董、巨"并称，主要是他们的山水画，都是"淡
墨轻岚为一体"。

在表现方法上，董源用纯朴的墨线来作皴，但是每笔线条并不长，所以又有圆浑的感觉。这种墨线，足以表现江南润湿的气象，也有多用浑点与不少似经意又不经意的小点子，并掺杂干笔、破笔，达到互为变化。他画的《夏山图》，便是用这种方法描绘的。《夏山图》卷，绢本，写出远山深秀、树木葱茏，以及浅汀平滩的特色。画中用点极多，苍苍茫茫，浑厚华滋，不斤斤于细巧；画山上小树，做到"淋漓约略，简于枝柯而繁于形影"；画山、画坡岸，都不作奇峭之笔，且无雕琢习气，画中景物的高低晕淡深浅，都极自然，表现出江南山光水色的特有情趣。

巨然（生卒未详），江宁（今江苏南京）人。南唐亡后，他到了汴梁（今河南开封），住开宝寺。善饮，作画达旦不倦。他的山水画，《宣和画谱》记之甚详，说是在峰峦岭窦之外，下至林麓间，犹作卵石、松柏、疏筱、蔓草之类，使其相与映发。画中经营的幽溪细路，屈曲萦带。又所画的竹篱茅舍、断桥危栈，都使人感到"真若山间景趣也"。他的《秋山问道图》（图9）、《万壑松风图》（图10）及《溪山图》，就有这种表现，而且给人以幽深的感

26

觉。尽管董、巨是"淡墨轻岚为一体"，然而巨然的作风，仍有其自己的特色，正如米芾所说："巨然明润郁葱，最有爽气。"他的《万壑松风图》，正是代表他那"明润"而又有"爽气"的作风。

北宋时代，董、巨山水成为南派正传。到了元代，水墨画法大发展，董、巨画法，更为画坛所重。及至明清，凡论山水者，无不对董、巨推崇备至，称为山水画的一代巨匠。

李成

李成（约919—967），字咸熙，后周时避居青州营丘（今属山东淄博），原是唐宗室，五代时即有名。喜欢遨游山川，以名士独善其身为自傲，当时的豪门以书招致，他都拒绝不应。常画雪景寒林（图11），多为北方景色。勾勒不多，形极层迭；皴擦甚少，骨干自坚（图12）。

李成师法荆、关，他画的山水泽薮，能够得平远险易之境，使所画有其纵深的变化。李成的另一重要特点是"惜墨如金"，这是反映他对墨的理解和对墨的重视。可见北宋的山水画家，对于水墨运用是极其讲究的。

在北宋，受李成影响的，如称为"不古不今，自成一家"的王诜，以"峰峦峭拔，林木劲硬"出名的许道宁，以及如郭熙、翟院深、李宗成、宋迪等，都曾师法于他。

王诜（1048—1104），字晋卿，山西太原人，为"驸马都尉"。他除了吸取李成的长处外，并蓄其他各家画法，所以变化较大，喜画烟江叠嶂一类的风景，能水墨，也能青绿。他的《渔村小雪图》（图13），便是熔金碧、水墨于一炉。王诜一度谪居南州（今重庆綦江），因此有"万里之行"。楼钥在他的《江山秋晚图》中题跋："若丹青非亲见，景物则难为。"又说他"不有南州之行"，是难以达到画艺的大成就。语甚中肯。

许道宁，河北河间人（一作长安人），晚年脱去旧习，自有创造，所作《雪溪渔父图》（图14），写江滩渔户生涯，水流湍激，岸上群峰峭拔，尖若剑铓，为宋画山水中所不多见。在画院中，他受屈鼎的传授。对他影响较大的，还是李成的画法，所以张士逊评论道："李成谢世范宽死，唯有长安许道宁。"

范宽

范宽（约950—约1032），名中正，字仲立，陕西华原（今属陕西铜川）人，与李成齐名，世称"李、范"。最初学荆浩，同时又摹拟李成画法。虽然有所得益，总认为"尚出其下"，便决意到大自然中"对景造意"，强调"写山真骨"，终于"自立家法"。他居住终南、大华山的林麓间，这是他画"千岩万壑"的生活基础。范宽喜画雪景，传有"雪景寒林"之作。他的山水画，是一种"峰峦浑厚，势状雄强，枪笔俱匀，人屋皆质"的作风。今传他的《溪山行旅图》（图15）、《雪山萧寺图》（图16）等，都有这样的特色。

在北宋之前，李、范的山水画各在一地执牛耳，所以郭熙说："今齐鲁之士惟摹营丘（李成），关陕之士，惟摹范宽。"又有董源在江南，成鼎足之势。他们的成就，"李成得山之体貌，董源得山之神气，范宽得山之骨法"。范宽画山石坚韧，所以说他重骨法，而且用墨深厚。在他的《雪山萧寺图》中，无论勾山描树，都显露出他的风骨神韵。这个时期学范宽的有高洵、黄怀玉、刘翼、李元崇等，还有李

唐的山水，也深受他的影响。

郭熙

郭熙（1023—1085后），字淳夫，河阳温县（今属河南焦作）人。熙宁间画院艺学，后升为翰林待诏直长。

郭熙活跃期间，正是北宋山水画到了高度发展的时期。由于他所画山水，千态万状，多有变化，因此得"独步一时"之誉。从他的现存作品如《早春图》（图17）、《幽谷图》、《窠石平远图》中，都可看出他的"稍取李成之法"，"然后多所自得"的一种清新画格。郭熙画树像鹰爪，松叶如钻针，画山则耸拔盘回，水源多作高远。亦有画"远山多正面，折落有势"的。郭熙画法，固然与李成的关系较密切，但也有取法董源与范宽处。他能开创山水画的新局面，故成为北宋较有成就的山水画大家。画院画家如杨士贤、顾亮、陈椿、胡舜臣、朱锐等，无不以郭熙画法为师效。郭熙一生，总结了前人及自己的艺术实践，写下了重要的画论著作《山水训》等论文，故在绘画理论方面，也有一定的贡献。

米芾与米友仁

米芾（1052—1108），字元章，号海岳外史、襄阳漫士、鹿门居士。祖籍太原（今属山西），后迁居襄阳（今属湖北），又曾长期住在润州（今江苏镇江）等地。先后做过礼部员外郎、太常博士，徽宗时召为书画学博士。其子米友仁（1074—1153），字元晖，小名虎儿，晚年号懒拙老人，画院学士，画学父风。画史上向有"大米、小米"或"二米"之称。由于用墨别具风致，又有"米点"之称。

米氏云山，自成一派，是北宋后期突破前人画格而另辟蹊径者。明代董其昌说："唐人画法至宋乃畅，至米又一变耳。"虽然米芾曾受董源影响，但在他的作品中，确是体现出一个"变"字。米芾在山水画上的创造（图18），在于对真山真水有深切的感受。他长住江南，尤其对镇江一带的云山烟雨，得以饱游饫看。小米在江南的足迹更广阔，对江南的云山烟树，目染至深。小米自题《潇湘奇观图》卷（图19）说："此卷乃庵上所见，大抵山水奇观，变态万层，多在晨晴晦雨间，世人鲜复知此，余生平熟潇湘奇观，每于观临佳处，辄复得其真趣，成长

卷以悦目。"所以，二米的云山，得力于江南云山烟树所赋予它的特色。

二米的云山，是以泼墨法来画的，并且参以积墨和破墨，其紧要处，又常以焦墨提其神。由于他们画的是云山，所以用墨氤氲，它的精妙，还在于见笔见墨。如果见墨不见笔，犹如"画肉不画骨"，便乏气度。

二米的山水画，属水墨大写意。二米的画法，把水墨渲染的传统技法，又提高了一步。尤其在我国水墨山水的发展上，影响极大。

二、南宋的山水画

宋代的山水画，至南宋有所变化。这种变化，明王世贞在《艺苑卮言》中曾这样论述："山水，大小李（李思训、李昭道父子）一变也；荆、关、董、巨（荆浩、关仝、董源、巨然）又一变也；李、范（李成、范宽）又一变也；刘、李、马、夏（刘松年、李唐、马远、夏圭）又一变也；大痴、黄鹤（黄公望、王蒙）又一变也。"这里分析了唐代、五代、北宋、南宋至元代山水画的五个"变"。论评虽

未能全面，但基本上符合这段时期山水画的发展实况。就南宋而言，"刘、李、马、夏"的"一变"是相当明显的。它在取材、结构、笔墨等方面，都有变化，李澄叟《画山水诀》中提到李唐、萧照时说道："近古名人作山水居其品者，亦自不少……惟李、萧二公变体一出，悦然超于今古，简淡急速，宜乎神品矣。"说明南宋山水画之变，可谓李唐开其端。

李唐

李唐（1066—1150），字晞古，河阳三城（今河南孟州）人，徽宗时画院待诏。他南渡到临安（今浙江杭州）时，已经年高八十。

李唐山水，初法李思训，所以能作青绿。他的《长夏江寺图》（图20），笔法厚重坚劲，以极浓的石青石绿设色。李唐山水，更多地取法荆浩，也受范宽影响，所画古朴苍劲，山石作斧劈皴，积墨深厚，是其平日本色。有时画树石，全用焦墨，故有"点漆"之喻。尤善布局，写峰峦径路、林桥野屋，都能蓊郁苍茫，得沿洄起伏近远之气势。

李唐不仅精山水，画人物故事亦得一时之重，但以山水最杰出。南宋画院水墨苍劲一派，李唐为

开路者。

刘松年

刘松年（生卒未详），钱塘（今浙江杭州）人，因居清波门外，时人称为"暗门刘"，淳熙间画院学生，至绍熙时升为待诏。他的作品，有的近似赵伯驹的青绿画风，有的"淡墨轻岚"，表现江南的一片山色。他的绘画深受李唐的影响。现存作品《四景山水》（图21），李东阳跋语，断定为刘松年真迹。其笔意、皴法，都有取法李唐处。所谓南宋"李、刘、马、夏"四大家，以刘的画风较多样。

马远

马远（生卒未详），字遥父，号钦山，原籍河中（今山西永济），后居钱塘（今浙江杭州）。是光宗、宁宗时的画院待诏。他的曾祖马贲、祖父马兴祖、伯父马公显、父马世荣、兄马逵、子马麟，都是画院画家，故有"一门五代皆画手"之称。马远山水，多作斧劈皴，用笔棱角方硬，水墨苍劲，虽不作层层渲染，但着重浓淡层次的变化，所以远近分明。

马远现存著名作品《踏歌图》（图22）描写农民

于田垄溪桥之间，尽情地"踏歌"。所画峭峰直上，云树参差，竟把描写山水与描写风俗巧妙地结合在一起。另一作品《水图》（图23），共十二幅，生动而熟练地描绘出水在自然间的不同变化。关于画水，历代不乏其人，苏轼说："尽水之态，惟蜀两孙（孙位与孙知微），两孙死后，其法中断。"这是北宋人说的话。至南宋，有马远此作，可谓"两孙"之后并未中断。实则宋人之作，有如《春潮带雨图》《白浪滔天图》等都是专门画水的作品。

夏圭

夏圭（生卒未详），字禹玉，钱塘（今浙江杭州）人，是宁宗朝的画院待诏。子森亦善画。他与马远都深受李唐的影响。

夏圭的画，与马远风格基本相似，文征明等论评，马画"意深"，夏画"趣胜"。就现存作品比较，夏圭的清淡些，所以富于生趣；马远画得坚实些，比较浑朴，但都是水墨苍劲一路。画史上把他们并称"马、夏"，同为南宋院体画的代表。

夏圭的作品，现存有《溪山清远图》（图24）、《江山佳胜图》、《西湖柳艇图》等，抒写江南风景，

具有清妙秀远的特色。

夏圭画有《长江万里图》（图25），虽然这幅画已无真本流传，但这件作品的气势壮阔，这一类作品在当时的作用，还可以从文献中约略了解到。

马、夏山水，有着很多共通的地方。他们的画，章法别致，布局有新意，如"水墨西湖，画不满幅"，所以有"马一角""夏半边"之称。"画师（李唐）白发西湖住，引出半边一角山"，这是说，马、夏画师法李唐，又有所发展。这种"一角半边"的山水，虽未见作者自己的明确表态，而后人评论，往往把它的创作意图与南宋的"半壁江山"联系起来。"中原殷富百不写，良工岂是无心者，恐将长物触君怀，恰宜剩水残山也"，所论不无道理。厉鹗《南宋院画录》引曹昭的《格古要论》中提到马远的山水："或峭峰直上，而不见其顶；或绝壁而下，而不见其脚；或近山参天，而远山则低；或孤舟泛月，而一人独坐。"今看马、夏的作品，都有这种构图布意的特点。又马、夏在山水中的点景人物，生动别致，结合自然景物的描绘，成为一体，极其自然。

马、夏山水，一度是南宋占压倒之势的画派，

他们的这种画风，不但至元代不衰，到了明代还有更大的发展。他们的这种画风，还远及东洋，为日本画坛所尊重。

赵伯驹与赵伯骕

南宋的山水画，有"青绿巧整"与"水墨苍劲"两种有着显著不同特点的画风。虽然青绿派的势力不及水墨派，但在南宋前期，也曾盛极一时。

青绿山水，隋代已发达，到了唐代大小李的金碧辉映，获得进一步的发展，自此成为一格。但至晚唐，未有显著进展。这种现象，一直持续到五代，虽有李昇、董源等继承大李画法，声势仍然不大。《宣和画谱》中论及董源画风时提到"当时（指五代末、北宋初）着色山水未多，能效思训者亦少"。到了北宋后期，则有王诜（晋卿）、赵令穰（大年）等作青绿，同时他们又画水墨，不以青绿为重。唯王希孟作《千里江山图》（图8），是现存北宋青绿山水中的重要作品。王希孟，徽宗时画院学生。所画重峦叠嶂，奔腾起伏，绵亘千里；又是江湖水泽，烟波浩渺，一碧万顷，气势雄浑壮阔，其间布置丰富，有渔村，有野市，有水榭，有长桥，

还有众多的人物活动。构图严密，疏落有致；设色绚烂，似宝石发光。元代李溥读此画后，推崇备至，以为"使王晋卿、赵千里见之亦当短气"。在北宋的青绿山水画中，确是另具风格。如果要从大小李一派的发展来看，当以南宋赵伯驹、赵伯骕的作品为最明显。

赵伯驹（？—约1173），字千里，宋朝宗室，曾任浙东路钤辖。他活动的时期，正是南宋初的绍兴间。擅长画楼台界画，祖述李思训的画法，设色方面，富有变化。其弟伯骕（1124—1182），字希远，他的作风，与伯驹相近。

二赵山水的表现方法，有用金线勾勒，青绿施染其间。赵伯驹的《江山秋色图》（图26），绢本设色，写深秋辽阔的山川郊野。重峦叠嶂，飞瀑长流，河水曲折。其间又有山庄院落、水阁长桥，更有栈道回廊，配以古松翠柏，杂花修竹，直使观者应接不暇。

赵伯骕所画《万松金阙图》（图27），虽作青绿勾染，却又有一种作法，尤其在平远的山峦上，加茂密的点子，作为丛林，虽然图中有细描的水纹与青绿勾染的石脚相配，却能使全局调和。伯骕的青

绿山水，紧密而不纤弱，有雄伟之概，却无粗犷之嫌。他善于将简洁单纯和精细入微作巧妙的结合。

青绿巧整的山水画风，在南宋时复兴，当时的画家，如单邦显、赵大亨、卫松、老戴等，都受二赵的影响。便是李唐、萧照、刘松年等，都能作青绿重色的山水。宋无款的《醴泉清暑图》《龙舟竞渡图》等都属青绿画风。至元、明，对于二赵的画风仍有继承其法者，如元代的钱选、李容瑾，明代的仇英等。但自南宋之后，山水画的总趋向不在青绿巧整，所以这种画风，有所进展，但不发达。

在绘画史上，两宋的山水画，有如春花怒放。名家除上述之外，郭忠恕的江山清远界画，孙可元的吴越山水，李宗成的取象幽奇，惠崇的小景点缀，江参的江山无尽，马和之的柳堤平远，宋道的闲淡简远，阎次平的水村放牧，朱环瑾的雪山行旅，宋迪的潇湘八景，赵葵的古人诗意，若芬（玉涧）的湖山秀色，等等，各臻专长，有所创造，无不先后贡献于宋代的画坛，并有益于宋代以后山水画的发展。

元代的山水画

元代山水画是中国古代山水画发展到较高阶段的表现。它之所以获得提高，在于画家的创作，都从自然界的直接感受中获得了有用的题材。元代的山水画家，对于山水自然的理解更为深刻。画家之中，有的学道，有的参禅，有的既学道又参禅。他们的生活，有的入仕途，有的啸傲于山林，所谓"卧青山，望白云"，画出千岩"太古静"，成为山水画家一时的风尚。这也是他们具有出世思想的反映。

元代的山水画家，一方面师法造化，另一方面吸收传统的技法，研究各家的演变，由于各有不同的师承与传统渊源，所以产生了各种不同的风格。发展到明清，形成了各种流派。

元代山水画家，各有专精、各逞其长，有较大成就并起较大影响的画家，有如赵孟頫及黄公望、王蒙、倪瓒、吴镇等。

赵孟頫

赵孟頫（1254—1322），字子昂，号松雪、鸥波、水晶宫道人，吴兴（今浙江湖州）人。宋朝宗室，"宋亡，家居，益自力于学"。至元二十三年（1286），行台侍御史程钜夫"奉诏搜访遗逸于江南"，赵孟頫等二十余人，被推荐给元世祖忽必烈，受到了重视。自此之后，赵就做了元朝的官。

赵孟頫的一家都是有名的画家。妻管道昇是历史上著名的女画家。子雍（仲穆）、奕（仲光）和雍的两个儿子赵凤（元文）、赵麟（彦征）都善画。还有他的弟弟孟籲以及外甥崔彦辅与孙女婿崔复、外孙王蒙，皆以善画名于一时。他们都深受孟頫的影响。

赵孟頫是一个早熟的画家，画山水、人、马、花竹木石都精到。他的画有两种作风，一是工整，一是豪放。他对传统的看法，表现在力追唐与北宋的绘画方面。他曾说："盖自唐以来，如王右丞、大小李将军、郑广文诸公奇绝之迹，不能一二见。至五代荆、关、董、范辈出，皆与近世笔意辽绝。"接着又说："仆所作者，虽未能与古人比，然视近世画

手，则自谓稍异耳。"可知他对"近世"所画是不满意的。他的所谓"近世"，当指南宋。赵孟頫从少时就曾学步李思训、王维及李成的画，不是入元后才"厌憎南宋院体"。因为他的作品，取法乎唐与北宋而又能舍短祛腐，董其昌曾评其所作，"有唐之致去其纤，有北宋之雄去其犷"。所以赵的尊重传统，推崇古人，与完全采取复古主张者是不同的。今所存《秋郊饮马图》（图28）为其杰作，缜密重色，可以看出他取唐人的遗意。他的《鹊华秋色图》卷（图29），是另一种风格，浅绛设色，正如董其昌所说，"兼右丞（王维）、北苑（董源）二家画法"，较为写意。他曾说过："久知图画非儿戏，到处云山是吾师。"

赵孟頫十分强调书画的相互关系，明确地表示"书画本来同"，竭力主张把书法用到画法上。所谓"文人画起自东坡，至松雪敞开大门"，他的这扇"大门"，就是沟通书画的大门。赵孟頫就是要在他的大门之内，把书法融化到画法中，而使绘画中的笔墨，有着书法艺术的韵味。他所画的《秀石疏林图》《古木竹石图》可以作为这种画迹的实例。

高克恭

高克恭（1248—1310），字彦敬，号房山，原先西域（今新疆）人，后籍大同（今属山西）。仕至刑部尚书。他画山水，深得米芾父子法，但亦取董、巨之长，故其所画，评者以为"元气淋漓"（图30）。今所存《春山欲雨图》，可以代表高克恭的画风。在这时期，还有朱璟、倪骧，都是继米氏云山而较有成就者。更有方从义，字无隅，号方壶，起着很大的作用。他们有年龄上的差别，但在泰定初至至正十八年左右的三十多年间，都处在同一个时代里。在生活境遇上，各有不同，但在画学思想上，却多有相通的地方。

黄公望

黄公望（1269—1354），本姓陆，名坚，因出继永嘉黄氏而改姓。字子久，号一峰，又号大痴、井西老人，常熟（今属江苏）人。

黄公望的山水画，人们都以为有虞山、富春山的特色，夏文彦《图绘宝鉴》记其"探阅虞山朝暮

之变幻，四时阴雾之气运，得之于心而形于画"。郏抡逵在《虞山画志》中说，公望"山水师董、巨两家，刻画虞山景象，着浅绛色。元季四大家之冠"。郏还说："余家有子久《层岩迭嶂》轴，林木苍秀，山头多矾石，是披麻皴而兼劈斧者，绝似虞山剑门奇险景。"黄公望久居江南，他的山水画素材，就来自这些山林胜处。当其居富春江时，凡领略江山钓滩之胜，没有不带纸笔而作速写模记的。他重视形象的笔录，在《山水诀》中，他提到"皮袋中，置描笔在内，或于好景处，见树有怪异，便当模写记之"。

黄公望的作品，流传至今的不少，尚有《富春山居图》（图 33）、《雨岩仙观图》、《天池石壁图》、《陡壑密林图》、《快雪时晴图》、《秋山幽寂图》等，其中《富春山居图》尤为著名。

黄公望的山水，其格有二：一作浅绛色，山头多矾石，笔势雄伟；一作水墨，皴纹较少，笔意简远逸迈。这个作风，也正是黄公望有别于王、倪、吴三家的地方。

王蒙

王蒙（1301—1385），字叔明（一作叔铭），号黄鹤山樵或黄鹤樵者，又自称香光居士，浙江吴兴（今浙江湖州）人。元末，做过清闲的"理问"小官，惠宗至元间，隐居黄鹤山，所居之处，名曰"白莲精舍"。他在当时过着芒鞋竹杖，高卧青山而望白云的生活。他在深山中居住了近三十年。所以他在四十岁以后的作品，都是以"万壑在胸"作基础的。

元亡后，他接受朋友的劝告，抛开了隐居生活。洪武初，出任泰安知州。曾"面泰山作画"，不久以胡惟庸案所累，"坐事被逮，瘐死狱中"。

王蒙山水，郁然深秀，或是山色苍茫。他的用笔熟练，正所谓"纵横离奇，莫辨端倪"。

他画的《青卞隐居图》（图31）、《夏日山居图》、《谷田春耕图》等，都显露出他在笔墨上的精到。《青卞隐居图》，纸本水墨。画于至正二十六年（1366）四月，董其昌誉为"天下第一"。这幅画描绘了浙江吴兴县西北十八里许的卞山，即赵孟頫诗中提到的"何当便理南归棹，呼酒登楼看卞山"的卞山。王

蒙用笔，钱杜总结他有两种方法，一是为世所传的解索皴；另一是"淡墨勾石骨，纯以焦墨皴擦，使石中绝无余地，再加以破点，望之郁然深秀"。其实，这两种方法，常在一幅作品中并用，如所画《春山读书图》《葛稚川移居图》，都有这两种画法兼用之妙。他在山水画上的皴擦渲染，评者以为用墨得巨然法，用笔从郭熙卷云皴中化出，所以能纵逸多姿。尤其在完工之前的点苔，苍苍茫茫，为当时他家所不及。有用长麻皮皴，如行书草隶，到了晚年，愈见功力。他自己也曾说："老来渐觉笔头迂，写画如同写篆书。"倪瓒曾在他的作品中题着："叔明笔力能扛鼎，五百年来无此君。"当时的山水画家中，论笔墨上的功力，确是很难与他匹敌的。

王蒙山水画的独特处，还在于喜欢表现江南溪山林木的润湿感。他赋予山水的这种感觉，也正是有别于黄公望与倪瓒所画的特点。他的又一个独特处，就是画得密，画得满，如其为日章所作的《具区林屋图》，全局几无空白，使人仍然感到画面清新，洞壑玲珑，秋林绚烂，画面密而不塞，满而不闷。这是画家在画面上有趣地制造了矛盾，而又妥善地解决了矛盾，这也是王蒙在绘画表现上有别于

黄公望与倪瓒之处。

倪瓒

　　倪瓒（1301—1374），字元镇，号云林子、荆蛮民、幻霞子、曲全叟、净名居士、朱阳馆主等，还题有懒瓒、东海瓒、奚元朗等，无锡（今属江苏）人。家富厚，自建园林，筑"清闷阁"，书画文物，皆藏于阁中。青壮年过着读书作画的安逸生活，他在述怀诗中提到："闭户读书史，出门求友生。"他曾研求佛学，焚香参禅，又曾入玄文馆学道。他在诗中自述："嗟余百岁强半过，欲借玄窗学静禅。"

　　倪瓒生活于太湖和松江三泖附近的江南水乡，这些地方，是他画题的主要内容。他的画法，受到董源的影响极大。他的布局，往往近景是平坡，上有竹树，其间有茅屋或是幽亭，中景是一片平静的水，远景是坡岸，其上或有起伏的山峦，章法极简。他所流传的作品如《虞山林壑图》、《紫芝山房图》（图34）、《渔庄秋霁图》（图35）、《松树亭子图》、《西林禅室图》等，笔墨无多，意境幽深，有"疏而不简""简而不少"的长处。倪瓒常用干笔皴擦，特别

是他的折带皴，最为别致，也最有特点。有的作品，在明洁的水墨中，用上干而毛棘的"渴笔"，利落而有变化，为一般画家所不及。

倪瓒与王蒙的绘画表现，最明显的不同在于：倪是疏，王是密；倪以萧疏见长，王以茂密取胜。这两种画法，在明清时得到同样的发展。

吴镇

吴镇（1280—1354），字仲圭，性爱梅花，自号梅花道人，也称梅沙弥或梅花和尚，嘉兴思贤乡（今属浙江嘉善）人。性情孤峭，中年一度杜门隐居。家贫寒，以卖卜为生。读儒书外，通道、佛学说。

吴镇山水画别开一种生面，恽南田曾说："梅花庵主与一峰老人同学董源、巨然，吴尚沉郁，黄贵萧散，两家神趣不同，而各尽其妙。"但在当时，吴镇的绘画是不被人看重的。董其昌在《容台集》中有一段记述："吴仲圭本与盛子昭比门而居。四方以金帛求子昭画者甚众，而仲圭之门阒然，妻子颇笑之。仲圭曰，二十年后不复尔。果如其言。"吴镇现

存山水作品有《双桧图》、《嘉禾八景图》、《水村图》、《松泉图》、《渔父图》（图36）等。《嘉禾八景》写他自己家乡嘉兴的八处景色，其中第八段《武水幽澜》，所画大胜塔（泗洲塔），在嘉善东门外，至今犹存。是元人写意画中的写生作品，图中并有小字注出每个地名。这种办法，宋画已有，是个传统。吴画《渔父图》有好多卷，皆天空水阔，几只渔舟活动于其间，随意点染，意境或开阔，或幽深，颇多变化，既画出了"放歌荡漾芦花风"，又描绘出"一叶随风万里身"，寄以隐逸之意。

吴镇的绘画，如前述三家一样，对于明清山水画的影响是极大的。清初吴历说他所画"出新意于法度之中，寄妙理于豪放之外，浑然天成，五墨齐备"。在四家中，吴画少用干笔，充分发挥了水墨氤氲的特性，说他的画"五墨齐备"，确是道出了他的画法特点。

综上所述，可知元代山水画的发展与水墨画风的形成，与元四家在这方面的努力有很大关系。换言之，元四家的水墨山水画，也正是这一时期山水画的代表。

元四家的为人，讲求"清高"。他们在既得利益

的前提下，竭力摆脱世事对他们的约束。他们在思想意识上的共同之处在于，以儒家为本，既学道又参禅。他们所交往的诗人、居士、高僧、道人，都是对世事采取消极的态度，是"超然于物外"者。在生活上，愿与"深山野水为友"。对于卧青山、望白云，有着极大的兴趣。前曾提到，中国古代的山水画与道家的思想有密切的关系。道家对人世间的许多变化，往往唯心主义地以自然界的许多变幻现象来解释，因此，他们寄情于山水间，把自己的思想感情也融合于云烟风物之中，"醉后挥毫写山色，岚霏云气淡无痕"（倪瓒题吴镇山水画），或者是"墨池挹涓滴，寓我无边春"（倪瓒题自画）。当他们感到"尘土谁云乐，不堪冷热情"的时候，也就取幽寂的山谷，萧条的景色或者是飘忽的云烟为题材，来抒发自己的诸多感触。正如杨维桢所说，这是一种"幽寂之山谷，合幽寂人之心"。"春林远岫云林画，意态萧然物外情"，他们的作品，尽管都有真山真水为依据，但是，不论写春景、秋景，或夏景、冬景，写崇山峻岭或浅汀平坡，总是给人以冷落清淡或荒寒之感，追求一种"无人间烟火"的境界。处在农民起义、农民战争不断而起的岁月里，

他们的这种艺术，对当时的现实斗争无所助益。即使寄有某种反抗情绪的话，也还是消极的。实质上，属于有闲阶层在封建时代"自命清高"的一种表现。当然，他们在艺术上有一定的笔墨成就，正如石涛跋汪柳涧摹黄公望《江山无尽图》卷中所说："大痴、云林、黄鹤山樵，一度直破古人。"对于他们在艺术上敢于直破古人的创造精神，还是需要加以肯定的。总的来说，元四家及其他山水画家如高克恭、朱德润、方从义等，在近古绘画史上有消极的思想影响，也有其贡献。尤其对明、清文人画的发展，他们都起着较大的作用。

几种风格

元代山水画，上述之外，还有其他各种画风，概括起来，主要有如下几种情况。

（一）受唐代二李及南宋二赵影响的，如赵孟頫、钱选的青绿山水，但是赵、钱亦善水墨画法。从元代整个山水画发展来看，赵、钱还是把青绿过渡到水墨的大胆尝试者。

（二）继米氏云山一派的，如高克恭、方从义

等所作，水墨渲染，烟雨苍茫，兼采董源的画法。

（三）发展董、巨，融化李成一派的，如黄公望、王蒙、倪瓒、吴镇等，他们在元代势力最强，影响最大。这派画风，力求情趣，或渴笔擦皴，水墨渲淡，或作浅绛设色，皆极一时之盛。具有这一派画风的，还有如张逊、赵元、李士安、张中、李升、郑禧等，不但师法董、巨，有的还受黄公望的影响。至明初，多有祖述。明代中叶之后，更受到士大夫画家的推崇，连绵五百年（元至清代前期）而不辍。

（四）继马、夏一路的，如孙君泽、卢师道、丁野夫、陈君佐、张远等，所画水墨苍劲，虽不受士大夫的极大重视，但这派画法，代有继承者。他们的画风，与金末元初的北方画家何澄自南宋院体中过渡下来的画风有相合处。

（五）继李、郭一路的，如朱德润、唐棣、商琦、刘伯希等。朱德润（1294—1365），字泽民，以才学过人，为士大夫所重。虽学郭熙，而所画在黄公望与王蒙之间。其所画《松冈云瀑图》《秀野轩图》卷，可以见其风格。不过这些画家，亦兼取董、巨画法，也有受赵孟頫影响的。

（六）界画，如王振鹏、朱玉、李容瑾、夏永等作界画楼阁，另具一格。王振鹏界画，"其运笔和墨，毫分缕析，左右高下，俯仰曲直，方圆平直，曲尽其体"。更其难得的，还在于所画"气势飞动"，故有"元季界画可为第一"之称。

上述几种情况，也是宋代之后，山水画在发展变化中所出现的现象，这对后世都产生了一定的影响。

明代的山水画

明代山水画较为发达，但画家趋向摹古，有创造性的不多。而如昆山王履（1332—？），字安道，深悟作画不可泥古，要以自然为师，于是游历华山，创作《华山图》四十幅，这在明初山水画家中是较为难得的。明代山水画的表现方法，都以传统为基础，然后加以变化，主要的有：一、继承五代、北宋董、巨、李、郭的画法，以董、巨为主；二、继承南宋院体，以马、夏画法为主；三、取法元人，特别重视黄、倪。但取法元人者，大都上窥董、巨，由此融合，而又出现各种画派。明代二百多年中，"浙派"与"吴门派"为最有影响的画派。

明代山水画的变化，大致可分为三个时期：

（一）明初到武宗嘉靖时，是浙派山水画得势的时期。浙派创始人是戴进。戴一度在画院，但其影响在院外更大。这派山水的画法，以南宋院体为基础。当时宫廷画家如倪端、王谔、朱端等，都取法于马、夏，属于浙派体系。时有吴伟，为江夏派的创始人。此派画风虽与浙派有所不同，但有很大

相近之处，亦于此际风行。

（二）明代中叶至神宗万历时，是吴门派绘画得势的时期。吴门派以沈周、文征明为代表。他们推崇北宋山水，祖述董、巨画法，同时兼采赵孟頫及黄、王、倪、吴之长。

唐寅、仇英，虽与吴门派关系密切，但祖述李唐及赵伯驹等画法，称作院派。

（三）明代晚期，是文人山水画最发达的时期。董其昌等华亭派绘画兴起，推崇董、巨与倪、黄，对浙派、江夏派绘画，竭力贬责。董其昌本人，在笔墨上有很大成就，但此时整个画坛摹古风气益盛，出现"家家子久，人人大痴"的现象，偏重笔墨形式，画风日下。

下面就明代山水画的这些变化与特点，着重介绍画派之间的关系及其风格特点。

明代山水画的派系多，而且错综复杂。有的当时在某一地区即已形成，如"吴门派""华亭派"。有的后人以其风格及师承关系而称之为某派，如"浙派""院派"。派系的名称，有的按地名而定，如"吴门""松江"，有的按其画风与传统的关系而定，如"院派"。就画家论，以地方称派的，画家不一定是

这地方人。称"院派"的，不一定是画院中人。反之，画院中的某些画家，不一定属"院派"，如王谔之属"浙派"，即是一例。有的不成派系，但其画风相近，或在某方面有共通之处，当时或后人给以相提并论者。如称张宏、张彦为"二张"，称高阳、高友为"二高"，称董其昌、杨文骢、程嘉燧、张学曾、卞文瑜、邵弥、李流芳、王时敏、王鉴为"画中九友"，称吴拭、程敏德、查士标为"休宁三逸"，称归昌世、李流芳、王志坚为"三才子"，称萧云从、孙逸为"孙萧"。这里不作一一类举。对于明清绘画流派的看法，尚多分歧意见，这里只就传统的看法，加以归纳，作为资料，供深入研究者参考。

明代画派，见诸著录的有十多派，其中以"浙派"与"吴门派"的影响较大。

根据明清画家、鉴赏家的说法，"画派"之称，主要条件是：一有关画学思想，二有关师承关系，三有关笔墨风格。至于"地域，可论可不论也"。

明清对有些画派的评价极不一致，说好说坏，相差悬殊。其中最大的分歧点是"画乃文人之画抑是匠人之画"，即"画乃利家之作，还是行家之作"。当时的标准是：文人画清雅，匠人（画工）画粗野；

利家"画有士气故能高"，行家"画有匠气故画浊"。对待一个画家及其作品，以至对待一个画派都是以这个标准作为衡量的尺度。这个标准，自明末至清代三百多年，一直沿用，所以产生片面性的影响是很大的。

浙派

浙派山水，以戴进为创始人。董其昌在《容台集·画旨》中说："国朝名士，仅戴进为武林（今浙江杭州）人，方有浙派之目。"浙派山水，取法于南宋的李唐、马远和夏圭，多作斧劈皴，行笔有顿跌，有"铺叙远近""疏豁虚明"的特色（图38）。

浙派山水，在明代中叶之前，画家如周文靖、周鼎、陈景初、钟钦礼、王谔、朱端、陈玑、夏芷、方钺、王世祥等，都属此派。王谔为画院中画家，有"今之马远"之称。可见这派绘画与马远、夏圭的关系。他如郭诩、杜堇、李在等，也具此派的特点。明代中叶以后，吴门派兴起，浙派虽有郭岩、仲昂、卢镇等继此派画风，却是强弩之末。

提到浙派，必然涉及江夏派。

江夏派

江夏派的创始人为吴伟，画风与浙派略同，所以被看作"浙派"的支派，甚至有人将吴伟归入浙派（图39）。其实，江夏派中如张路、汪肇、李著等，都有这一派自己的面目，只不过在吴门派兴起时，凡评述江夏派者，往往把它名列于浙派之中。如沈颢在《画麈》中的论述，就把他们归入同一类。

对于浙派、江夏派的评价，明清的鉴赏家、画家有两种看法。一种赞扬浙派、江夏派。李开先《中麓画品》认为戴、吴山水，兼有"神、清、老、劲、活、阔"的特色；并以为"笔势飞走，乍徐还疾，倏聚忽散"；又以为大笔山水，"笔法纵横，妙理神化"。一般山水，也能达到"笔法简俊莹洁，疏豁虚明"或"含滋蕴彩""生气蔼然"的妙处。这种评论，对浙派、江夏派推崇备至，说得这派画似白玉无瑕，是一种极端说好的评论，不免失之于偏。

一种批评浙派、江夏派。如沈颢在《画麈》的《分宗》一节中说："禅与画俱有南北宗……南则王摩诘裁构高秀……以至明之沈、文，慧灯无尽。北

则李思训，风骨奇峭，挥扫躁硬，为行家建幢……以至戴文进（进）、吴小仙（伟）、张平山（路）辈，日就狐禅，衣钵尘土。"至清代如唐岱，遂以这些画家"非山水中正派"。王概兄弟著书，承屠隆之说，把吴伟、蒋嵩等直斥为"邪魔"。张庚《浦山论画》，竟认为浙派绘画有着"硬、板、秃、拙"四大缺点。

当时的士大夫，都有这样一种习气，凡是看到有不符合文人画要求的，一概谓之"邪道"。沈、屠、张等指责浙派用笔的"硬、板、秃、拙"、无非说浙派的用笔欠讲究书法的意趣。"画中有书，书中有画"，这是文人画所十分强调的，唐寅就要求"工画如楷书，写意如草圣"。意思是不论工笔、写意，作画都要具有书法的意趣。浙派、江夏派之所以遭到了攻击，说穿了，就因为他们的书法意趣在绘画上少一点，"行家"习气多一点。这种偏见，在明清士大夫的观念中是比较牢固的。

吴门派

吴门派绘画在明中叶以后盛极一时。他们的画

法，上探北宋董、巨诸家，近追元代四家，与浙派途径不同。

吴门派山水，属文人画体系，被称为"利家"画（图40—图43）。强调"画有士气"。在当时左右画坛，对发展文人画作出了贡献。这一派的绘画主张，集中地反映在沈、文诸家的观点中，后来经过董其昌、陈继儒的综合与发挥，表现得更加系统化。

在沈、文之前，吴门派即有不少画家，如赵原、王绂、徐贲、陈汝言、刘珏、张宁、杜琼、沈恒吉、沈贞吉等，他们对沈、文都有一定影响，在画法上都有相近之处。虽然明初还没有吴门派之目，但是他们在艺术上内在的先后联系，却客观存在，至沈周、文征明、唐寅起来，加以兼通条贯，遂成一代最有影响的画派。

继沈、文、唐之后，吴门派的画家更多，如钱穀、陆师道、陆士行、宋珏、谢时臣、文震亨、米万钟、卞文瑜、李流芳等，无不各有所长，而且能诗词，工书法，有的则以名士称誉于世。这派画家，注重文学修养，强调文学意趣的表达，并在画坛上取得执牛耳的地位。但是，在隆庆、万历间，吴门

中有深染恶习者，正如范允临在《输寥馆集》中提到："今吴人目不识一字，不见一古人真迹，而辄师心自创，虽涂一山一水，一草一木，即悬之市，以易斗米，画那得佳耶？"这也是一种针对时弊的批评。在那时的历史情况与社会条件下，有的画家，虽挂文人画头衔，但对绘画仍不加研究，有的泥古不化，有的你抄我，我抄你，陈陈相因，画无新意，以致千篇一律。故有评者曰"有明一代，高手出吴门，末流亦在吴门"，是有一定道理的。

院派

对院派的说法，很不一致，一指祖述南宋画院李唐、马、夏的画风，把浙派画家如谢环、倪端以及李在、王谔、钟钦礼都算在院派之中。甚至把院派与浙派联系起来看。另一种说法，指祖述赵伯驹、赵伯骕的画法，但也包括李唐、刘松年的一路，如陈逻、周臣以及仇英等。由于唐寅曾学画于周臣，所以有人把唐寅也算作这一派。至于仇英，正如董其昌所说，他是"赵伯驹后身"，尽管他与吴门派有多少关系，但他的画风，毕竟与沈、文、唐不一样。

仇英的笔致与赋彩，明显属于南宋青绿巧整的一路（图44）。其他如沈硕、陈裸及石锐等，都是院派的健将。

华亭派

华亭派的创始者为顾正谊，但以董其昌为代表。陈继儒、莫是龙等都属这一派。华亭派亦名松江派。这是与吴门派有密切关系的山水画派。天启间唐志契在《绘事微言》中论苏、松品格同异时说："苏州画论理，松江画论笔。"可见明代山水画至华亭派，更着重于用笔用墨的表现。华亭派的表现特点是用笔洗练、墨色清淡。今见董其昌的作品，便是如此（图45）。

在华亭（松江）地区的，尚有赵左的"苏松派"，沈士充的"云间派"。他们的美学思想和绘画作风都是一致的。无非后人在称派的名称上没有统一而已。

明代还有一些画派，但影响不大，有的也只是在某一种著述中提到过，并无反响，如明末有以蓝

瑛为主的"武林派"，也被称为"浙派"的殿军；项元汴为主的"嘉兴派"；萧云从为主的"姑熟派"等。这些画家，都在浙皖诸地活动。其他如江苏武进人邹子麟、恽向被称为"武进派"，盛时泰被称为"江宁派"，其实盛时泰出于文征明门下，与文有师承关系，画风也未见别创，即使成为一派，也无非是吴门派的支流。又有刘寿，淮南人，因学米芾父子一路，被称为"新米派"。更有浙江上虞人许璋，字半珪，少贫，放鸭，勤学，与王阳明知交，所画"红山、白水、墨树"，风格特别，时人称其"越山派"。他的画艺，未见明人专门著录，在当时的影响亦不大。

总之，流派表明某时某地某些画家在某些方面有共通的地方。作为同一派系的画家，作风基本上是相近的。但是，情况也是复杂的。有的师承虽相同，由于吸收之长各有不同，所画风趣便两样。加以每个画家，自己先后有变化，素养有不同，画派之间，又免不了相互影响。凡此等等，都是使画派发生错综变化的种种原因。所以在明代的山水画家中，也就不免产生这派跨那派，那派跨这派，或兼两派之长而又另成一派者。

清代的山水画

清代为时二百六十多年。根据这个时期的山水画发展情况，分为两个时期：清初至乾隆为前期，嘉庆至清末为后期。

前期的山水画

绘画发展到明清之际，文人画可谓盛极一时。文人画家的著作，陆续问世，他们对文人画推崇备至。文人画几乎在画坛上压倒一切。文人画在发展中，虽然都以传统绘画为基础，但是对待传统的态度不一样。"摹古"与"创新"不断地斗争着，两种说法，两种画风，截然不同。

明末至清代乾隆，约有一百八十年的时间，杰出的文人画家，他们在绘画的造型、笔墨以至诗词题跋等方面，由于经过精心的探讨，获得了一定的成就。尽管在艺术思想上，他们表现出一种消极的意趣，但在艺术技巧上，有的画家，更加精练了。

绘画创作上，革新的一派，强调个性的解放，

要求"陶咏乎我",提出"借古开今",反对陈陈相因。他们不受古人约束,自辟蹊径,强调"古之须眉,不能生在我之面目,古之肺腑,不能安入我之腹肠",代表画家有弘仁、髡残、八大山人、石涛等所谓"四僧",其中石涛,最为突出。稍后有金农、郑燮、罗聘等所谓"扬州八怪"。与之对立的,有所谓"正传派"的娄东、虞山,即王时敏、王鉴、王翚、王原祁等"四王",他们强调"日夕临摹""宛然古人",要求做到与"古人同鼻孔出气"。这两大绘画体系,前者有一定的创造性,适合社会发展的总趋势,尽管在当时不予当道者所重视,仍然在发展着;后者持"正统"的态度,符合统治者粉饰太平、稳定政治的需要,取得了当道者的支持,"四王"中,尤其是王翚与王原祁,他们一度出入禁宫,能够在江南江北造成烜赫声势。陆陇其题王鉴山水堂幅中有一句话,正可以用来代表当时统治阶级的看法。陆说,如四王一类的山水画,"是为富贵之宝,贫士厌其烦也"。

关于前期的山水画,兹就这些重要的山水画家的创作活动来说明其发展的情况。

弘仁

弘仁（1610—1664），字无智，号渐江，俗姓江，名韬，字六奇，又名舫，字鸥盟，安徽歙县人。明亡有志抗清，离歙去闽，从建阳古航禅师为僧。画从宋元各家入手，尤崇倪瓒画法，为新安画派的奠基人。张庚在《国朝画征录》中说："新安画多宗清闷（倪云林）者，盖渐师道先路也。"

弘仁曾游武夷，后来返歙，住西干五明寺，往来黄山，目识天都、莲花诸胜，作黄山真景五十幅，不为云林画法约束，深得传神和写生之妙，笔墨苍劲整洁，富有秀逸之气，给人以清新的感觉。查士标题其山水画云："渐公画入武夷而一变，归黄山而一奇。"他的《黄海松石图》就是伟俊有致，不落陈规（图47）。又为其好友吴羲所作的《晓江风便图》，写浦口景色，林木萧疏，江水辽阔，远山错落，最有气度；笔墨圆劲，兼用侧锋，是其晚年代表作。"画成未肯将人去，酒热茶温且自看"，可知这位"廿载有墨痴"的弘仁作画，不是轻易送人的。对于自己的作品，他总是反复地推敲。

弘仁精山水外，兼写梅花和双钩竹。王士祯以

为其山水画开"新安派"，与查士标、孙逸、汪之瑞称"新安四大家"（亦有称"海阳四家"），查士标（1615—1698），字二瞻，号梅壑，初学倪瓒，后受董其昌影响，用墨清快，人称"逸品"。当时还有汪家珍、郑旼、程邃皆歙县人，与弘仁齐名。又有程义，字正路，号晶阳子，亦歙县人，写意山水，风格别创。程邃（1607—1692），字穆倩，号垢道人，画以渴笔法为之。有"干裂秋风，润含春雨"之妙。他的《垢道人画册》及《梅柳渡江春》等作品，干笔皴擦，颇见功力。邃工诗，善篆刻，为新安派高手。

弘仁与髡残、石涛，画史上称"三高僧"。髡残因为号石谿，与石涛称"二石"，与程青溪称"二溪"，皆有名于明末清初的画坛。

髡残

髡残（1612—约1692），字介丘，号石谿、白秃、石道人、残道者。原籍武陵（今湖南常德）人。俗姓刘，年轻弃举子业，廿岁削发为僧，云游名山，后住南京牛首寺。由于多病，闭关掩窦，过着一灯

一几，偃仰寂然的生活。曾自谓平生有"三惭愧"：
"尝惭愧这只脚，不曾阅历天下名山；又尝惭此两眼
钝置，不能读万卷书；又惭两耳未尝记受智者教诲。"
所画山水，专以干笔皴擦，墨气沉着（图48）。

八大山人

八大山人（1626—1705），明朝宁王朱权的后
裔。名朱耷，籍贯南昌。明亡后，落发为僧，后做
道士。居"青云谱"。一生对明朝覆没之痛，隐之
于心。

八大山人所画，笔情恣纵，不构成法，苍劲圆
秀，逸气横生（图49）。他的章法不求完整而得完
整。他的山水取法黄公望，受董其昌的影响更大。
董画明洁秀逸而又滋润的笔意，为其敬服。晚年造
诣更深，脱尽早年略有狂怪冲动之气，在其作品中，
不论大幅或小品，都有浑朴酣畅而又明朗秀健的风
神韵致。

八大山人的绘画，给予后人的影响较大。他的
艺术成就，主要一点，不落常套，自有创造。他的
大写意，不同于徐渭，徐渭奔放而能收，八大严整

而能放。他的用墨，不同于董其昌，董其昌淡毫而得滋润明洁，八大干擦而能滋润明洁。所以在画面上，同是"奔放"，八大与别人放得不一样；同是"滋润"，八大与别人润得不一样。一个画家，其在艺术上的表现，能够既不同于前人，又于时人所不及，这就是难得。八大的绘画艺术，之所以受到后人较高的评价，道理就在这里。

在绘画史上，与八大山人并驾齐驱的有石涛。石涛与八大有信札往来，石涛晚年住扬州时，曾写信给八大山人，请他画"大涤草堂图"。两人有文字之交，合作过画，又彼此题画，但未有见面。

从多方面来看，石涛的艺术涵养，胜过八大，当然凌驾于弘仁与髡残之上。王原祁推石涛为"大江以南为第一"，在清初的画家中，石涛确然是个出类拔萃者。

石涛

石涛（1641—约1718），本姓朱，名若极，明靖江王赞仪的十世孙，亨嘉之子。出家为僧后，释号原济，又号石涛、清湘老人（清湘陈人）、苦瓜和

尚、大涤子、瞎尊者等。

石涛半生云游，因得饱览名山大川，为其创作山水画，打下了充实的生活基础。他先后游黄山、华岳、匡庐、金陵等地，也曾北上京师，晚年定居扬州。

他在安徽宣城时，与当时名士梅清等交往。梅清（1623—1697），字渊公，号瞿山。石涛早期的山水，受到他的一定影响，而他晚年画黄山，又受石涛的影响，所以石涛与梅清，皆有"黄山派"巨子的誉称。后在南京，石涛又结识了戴本孝。戴长山水，也受其影响。

石涛所画山水，笔意恣纵，淋漓洒脱，奇险中兼饶秀润。郑燮曾说："石涛画法，千变万化，离奇苍古而又能细秀妥贴，比之八大山人殆有过之无不及。"他具有大胆的革新与创造精神，所以能脱尽恒蹊。他认真于"搜尽奇峰打草稿"（图51）。他的云游生活，对于他的艺术成就，起着重大的作用。石涛不论画黄山云烟、南国水乡、江村风雨，或画峭壁长松、柳岸清秋、枯树寒鸦，都有他自己的构思布意，有他自己的笔路与墨法，以至画中的题诗书跋，都有着自家的格局与风趣。他画了不少《黄山

图》，有巨幅，有册页，也有长卷，都写出了黄山的气势特色，也画有匡庐、溪南、泾川、淮扬及常山景色。现存石涛作品不少，如《山水清音》《淮扬洁秋》《惠泉夜泛》《庐山游览图》《余杭看山图》《黄山八胜册》及《林逋诗意》《秋水野航》等，都极抒写之妙，达到高度的艺术概括。石涛尚有《细雨虬松图》，点染设色，使人有澹宕空灵之感，即所谓"细笔石涛"，又具一格（图50）。

石涛对绘画艺术的理解是较为深刻的。他所撰的《画语录》，可以充分说明这一点。在绘画表现上，他重视"遗貌取神"，要求达到"不似之似似之"，他画山水如此，画人、画花亦如此。

石涛是清初富有创造性的杰出画家。在绘画艺术上的独特成就，使其成为有清一代的大画师。

在历史上，弘仁、髡残、八大山人、石涛被称为清初"四画僧"。在他们的作品中，佛、道思想的成分相当浓厚。在艺术创作上，他们往往把自己的伤感、牢骚、愤懑等复杂感情交织在一起。他们的画法特点，总的来看，比较清淡素朴。在历史上，儒家主张以素洁为贵，欢喜清净和淡泊，如以"白玉不琢为上品"，便是这个道理。至于他们在绘画表

现上的具体区别：弘仁用笔空灵，以俊逸胜；髡残笔墨沉着，以醇朴胜；八大山人笔致简练，以神韵胜；石涛笔法恣肆，以奔放胜。当画坛趋向复古，出现"家家子久，人人大痴"的时期，他们挺然而出，打破画坛的寂寞，并以独特的画风示世，这在画史上是极不寻常的。

清代的山水画，"四王"的势力最大，影响于画坛近两个世纪。

"四王"即王时敏、王鉴、王翚和王原祁。他们交游广，门生多。赞赏他们的，不只是一般士大夫，更重要的是皇帝给他们以荣誉。"四王"派山水，又分为娄东与虞山两派。影响所及，又产生"小四王"与"后四王"。这一派山水画，在当时被看作"正统派。"

"四王"山水画的总倾向是摹古，他们对深究传统画法，表示"唯此为是"。王时敏在《西庐画跋》中赞赏王翚是"古色苍然"，"笔墨神韵，一一寻真，且仿某家则全是某家，不染一他笔，使非题款，虽善鉴者不能辨"，这叫作"摹古逼真便是佳"。王翚自己也承认，他在《清晖画跋》中说，画山水

要"以元人笔墨，运宋人丘壑，而泽以唐人气韵，乃为大成"。这一派的山水画家，在这些方面，确是身体力行，他们步履古人，于临仿逼肖上边，下足了实实在在的功夫。他们有泥古之弊，但在摹古之中，也总结了前人在笔墨方面的不少经验心得，对于绘画历史遗产的整理与研究，不能说是毫无贡献。

在当时，"四王"这一派还慨叹"画道衰，古法渐湮"，还说"人多自出新意"，担心"谬种流传"。他们的这种保守言行，与革新派是针锋相对的。然而，有些时候，他们似乎也看到自己的"涂抹，不逾鹦哥"，因此，像他们中的代表画家如王原祁，不能不由衷地称赞了一些有创造性的画家，如说"海内丹青家，不能尽识，而大江以南，当推石涛为第一"，甚至还提出"余与石谷（王翚）皆有所未逮"。不过话是那么说，而这一派的保守思想，始终占据上风。

王时敏

王时敏（1592—1680），字逊之，号烟客，又号西庐老人。太仓（今属江苏）人。少时为董其昌、

陈继儒所深赏。他的祖父王锡爵为明朝万历间相国，家本富于收藏，对宋元名迹，无不精研。

王时敏画学宋元，法本黄公望，后受董其昌影响。对于宋元名迹，日夕临写，笔笔讲求古人法度。他的现存作品颇多，如《雅宜山斋图》《云壑烟滩图》《夏山图》《溪山楼观图》及其他山水轴、山水册，都可以见其继承传统，融合前人画法的特点（图52）。

王鉴

王鉴（1598—1677），字圆照，号湘碧，自称染香庵主，太仓（今属江苏）人，王世贞的曾孙。在清代山水派系中，他是"娄东派"的首领。

王鉴与王时敏的风格是一致的，只是王鉴笔锋较为靠实，临古作品，颇见功力。他的有名作品如《长松仙馆图》、《仿子久烟浮远岫图》（图53）、《云壑松阴图》等，都是苍笔破墨，丰韵沉厚。对于青绿设色，有其独得之妙，他的《仿三赵山水图》（《柳塘花坞图》），便是设色妍丽之作。

王翚

王翚（1632—1717），字石谷，号耕烟散人，又称乌目山人，常熟（今属江苏）人。因画《南巡图》称旨，圣祖玄烨赐书"山水清晖"四字，所以又称清晖老人。清代山水画的"虞山派"，即由王翚导其先。

王翚早年亲得老"二王"（王时敏、王鉴）的指受与推许。当时钱牧斋、周亮工、王士祯等都推重他的艺术，一时"东南画手，多列门墙"。王翚一生，博览大江南北的收藏秘本，对于古人作品，下过苦功临摹，曾力追董、巨，醉心范宽。对王蒙、黄公望的山水，取法尤多，对沈周、文征明、董其昌的山水，也多有会意。王时敏称赞他"集古人之长，尽趋笔端"，周亮工在《读画录》里说他"仿临宋元人，无微不肖。吴下人多倩其作，装潢为伪，以愚好古者。虽老于鉴别，亦不知为近人笔。余所见摹古者赵雪江与石谷两人耳。雪江太拘绳墨，无自得之趣；石谷天资高，年力富，下笔可与古人齐驱，百年以来，第一人也"，都说明王翚学习古人的专心与临摹古人的特长。在摹古的圈子里，他是非

常认真严肃的。探究古人的笔墨传统，他的功夫是最到家的。有些作品，也有某些发挥的地方。

王翚传世的作品很多，如《千岩万壑图》、《溪山红树图》(图54)、《种松轩写山水》、《断崖云气图》《石泉试茗图》、《夏木垂阴图》，以及画《唐人诗意图》等，都可以看到他得各家的奥秘，具有古朴清丽的特色。王翚亦有写生作品，他的《虞山十二景册》，即是一例。

王原祁

王原祁（1642—1715），字茂京，号麓台。他是王时敏之孙，康熙时进士。因专心画理，笔法大进。入仕后，供奉内廷，尝"奉旨"编纂《佩文斋书画谱》，曾得一时之荣。

王原祁山水，学黄公望浅绛一路画法。他的作品，有着"熟而不甜，生而不涩，淡而弥厚，实而弥清"之胜。在"四王"之中，较为别致。所画《云山无尽图》、《河岳凝晖图》、《江山清霁图》、《云山图》、《华山秋色图》(图55)、《辛卯仿大痴山水》等，一丘一壑，都以干墨重笔为之，颇见功力。娄

东派的山水，至王原祁影响更大，与王翚的虞山派，同为清代最有势力的画派。

"四王"山水，得到清代统治阶级的最高推崇，被尊为山水的"正宗"。固然，在笔墨技法上，"四王"都下过千锤百炼的功夫，但是，毕竟缺乏对真山真水的实际感受，所以他们的作品，不论如何地经营位置，总显不出充足的生活气息。在艺术思想上，被古人所束缚，不能大胆地跳出宋、元人的圈子，所以在创作上，守旧的成分多，创新的成分少。这种绘画作风，在清初封建社会一度得到暂时的稳定，于保守、自满思想泛滥的时期，为一般人所赞赏，因此更造成了"四王"山水画派的声势。康熙以后，娄东、虞山两派，得到了进一步的发展，不少在朝在野的画家，都受到这两派绘画作风的影响。

娄东派的主要画家有黄鼎、唐岱、华鲲、吴振武、王昱、方士庶、张宗苍、董邦达、钱维城、王宸、王学浩等，其中以黄鼎、唐岱、方士庶、董邦达、王宸等较有名。黄鼎多用干笔皴擦，淡墨渴染，有苍郁之趣，方士庶曾受其法；唐岱兼法宋元，笔墨工稳，略变王原祁面貌，成为娄东派中的院体画

家；钱维城所画，则兼有松江派的遗意。

娄东派的影响，至同、光而不减，竟有"小四王""后四王"之称。以王昱最接近王原祁本家面目。昱，字日初，号东庄，是原祁族弟，与王愫、王宸、王玖合称"小四王"。乾隆后期有王三锡、王廷之、王廷周、王鸣韶，合称为"后四王"，而鸣韶却兼学虞山派一路。

虞山派的主要画家有吴历、杨晋、蔡远、胡节、蔡嘉、李世倬等，以吴历、杨晋、李世倬为著称。杨晋，字子鹤，号西亭，所画秀劲工致，常绘农村景物，取材别致，亦工人像。李世倬，字汉章，号毂斋，画极苍润劲秀，朱文哲作《画中十哲歌》，称李世倬与高翔、高凤翰、董邦达、张鹏翀、李师中、王延格、张士英、允禧、陈嘉乐等为"十哲"。

至于潘恭寿，虽不入娄东、虞山，但仍然免不了受"四王"影响。潘的独创性比较强一些，如其所作《友山阁图》，章法不落套，笔墨清丽，反映出他自己的主张。

吴历

吴历（1632—1718），字渔山，号墨井道人，与王翚同为常熟人，出于王时敏之门。

宗法元人，又得唐寅意趣，为虞山派巨子。曾居澳门，故有人以其所画参用西法。但从他的作品来看，晚年之作，多枯笔短皴，风味醇厚，似无参用西法痕迹。所写作品如《白傅溢江图》、《柳村秋思图》（图56）、《苦雨诗图》、《寒溪山水》、《湖天春色》等，都表现出他的功力与艺术特色。

至于恽格，虽精花卉，山水亦有成就，三十岁左右，已卓然成家。早年与王翚都从元四家奠定基础，但二人风采不同。后因王翚山水日进，声名日起，恽改为专攻花卉，终成为清代花卉大家。实则他的山水（图57），并不亚于石谷。恽格与吴历及"四王"，合称"四王吴恽"，于嘉庆时，最为画界所乐道。

金陵八家

明末清初生长或长期居住南京的画家，著名的

有龚贤、樊圻、高岑、邹喆、吴宏、叶欣、谢荪、胡慥等，世称"金陵八家"。当时的王朝，政治极端腐败，社会黑暗，阶级矛盾、民族矛盾尖锐。他们大都隐居不仕，往来江淮一带，以书画为生。有时聚集一起，以诗酒自娱，也就在这种生活中流露其政治抱负与艺术主张。这些画家，各擅所长，能于吴门派、华亭派之外讨生活。只是"所惜相传日久，积弊日滋，流为板滞甜俗，至有人谓之纱灯派，不为士林所见重"。这八家以龚贤为首，远宗董、巨，用墨深厚，独得其法。

　　明末清初，画史上往往将几位画家以地域相同合称之，或以志趣相近合称之，有的则自成画社，按其社名合称之。合龚贤等为"金陵八家"，就在这种风气中产生。这与合弘仁、查士标等为"海阳四家"，性质是差不多的。此外，在这个时期，与龚贤同籍的画家，尚有称"玉山十三家"者。这十三家是：潘澄、归昌世、许梦龙、沈宏先、张槚、桂琳、沈怪、张炳、徐开晋、顾宏、许璪、龚定、姚曦等，他们都是昆山人，曾组织画社，人有称其"玉山高隐十三家"，自明末入于清初，只在一地活动，影响不大，附之以闻。

龚贤

龚贤（1618—1689），又名岂贤，字半千、半亩，号野遗，又号柴丈，称柴丈人。昆山人，居金陵清凉山，修筑半亩园，栽花种竹，悠然自得。尝自写小照作扫叶僧，因名所居为扫叶楼。画法宗董源，沉雄深厚。善用积墨，非常浓密（图58）。程青溪以为："半千用笔如龙驭凤，似云行空，隐现变幻，渺乎其不可穷，盖以韵胜，不以力雄者也。"画有别格，开"金陵画派"。他的《春山高阁图》《木叶丹黄图》《清凉环翠图》及《柴丈山水册》等，都可以见其抽毫洒墨的自如。但有时积墨过浓，不免柔弱而乏秀气。但如《木叶丹黄图》，则是用墨较少，与浓重的画风相比，别有一种情调。

龚画章法，常有奇趣，如其所作《高斋图》《清江水阁图》《江天帆影图》等，并无落套，皆自出新意。

樊圻，字会公，本是金陵人。孔尚任有诗云："又头挑出古云烟，混入时流乞画钱。"可以想见其身世。尚有吴宏，字远度，江西金溪（今属江西抚州）人。《国朝画识》引宋琬《安雅堂集》云："吴

宏曾策蹇驴过大梁之墟，归而若有所得，笔墨为之一变。""金陵八家"之外，如高岑的侄子高遇，尚有王概、柳堉等，都活动于金陵。王概，字安节，浙江秀水（今属浙江嘉兴）人，随父移居金陵，为《芥子园画传》的主编者，画学龚贤，他的画风，与柳堉一样，都属龚贤用墨浓重的一路。与龚贤、樊圻稍为先后的有罗牧，称"江西派"。

罗牧

罗牧（1622—1705），字饭牛，宁都（今属江西）人，侨居南昌。曾得同里魏书（石林）传授，又继承黄公望、董其昌画法。所画笔意空灵，林壑森秀，被誉为"江西派英才"，当时江淮间画家，多受其影响。

清代作工整山水、青绿设色，重界画楼阁的画家不多。原因是，士大夫重"四王"，不少画家"进士大夫而绌工匠"，把界画楼阁看作"工匠所能为"，所以学之者便少。清初以袁江、袁耀为有名。其余有何浩、袁桐、许维嵩、陆原、周炳南、朱理正等，皆画青绿山水。

袁江、袁耀

袁江（约1671—1746），字文涛，江都（今江苏扬州）人。侄袁耀，字昭道。都长于画山水楼阁，功力深厚。青绿填彩，浑朴有致（图59）。

据说袁江"中年得无名氏所临古人画稿遂大进，雍正时，召入宫廷为祇候"。画有《东园胜概图》，为康熙四十九年（1710）所作。

袁江与他的侄子袁耀曾受山西盐商之聘，在山西过了一段富商门庭画师的生活，所以他画的北方景色，反比画江南的为多。他的现存作品，如《水殿春深》《山峡图》《海上三山图》《秋山楼馆》等，都极工整谨严，自成一格。袁耀继伯父之风，其精品有胜于袁江者。所画《观潮图》《秋江楼观图》，布置、渲染，颇得其妙。

二袁之前，明末清初的颜峄，能作界画楼台，有《湖庄高士图》，绢本重彩，深得宋人工整画法。袁江早年曾受颜峄的影响。尚有闻名于康熙间的王云、徐扬、周舜发、许增、李寅等，也都以作界画山水楼阁，有名当时。李寅，字白也，扬州人，与萧晨齐名。所画《江天楼阁图》扇，用笔细挺，功

力甚深。

其他如陆昀，字日为，遂昌（今属浙江丽水）人，居松江，初学二米，有"云间派"的遗意，所画别有其趣，布置务求新意，其画《古木晓烟》即是一例。潘恭寿，字慎夫，号莲巢，乾隆时镇江（今属江苏）人。画山水章法别致，所作《友山阁图》即是一例，为"丹徒派"名家之一。在广东地区的，尚有黎简、李魁等，各逞所长，称誉于岭南。都为清代前期著名的画家。

后期的山水画

后期是嘉庆至清末，是18世纪末至20世纪初。山水画不及前期发达。这个时期比较有名的画家，大都受娄东、虞山派的影响。乾隆、嘉庆间有黄易、奚冈，享有盛名。嘉庆、道光间，有丹徒张崟，字宝岩，号夕庵，山水远宗宋元，近师沈、文，得苍秀浑噩之气，时称"镇江派"。道光、咸丰间，则有汤贻汾、戴熙，有人以为可"配享四王之画"，合称"四王汤戴"。他们的画风，汤疏，戴密，为时人所重。尚有钱杜、张问陶、胡公寿的山水，称美当时

画坛。稍后如吴伯滔、吴縠祥、陆恢、顾沄，吴石仙等，为光绪、宣统间有名画家。

道光、咸丰间的山水画，近年有一种说法，即黄宾虹所谓："道咸中，金石学发明，眼力渐高，书画一道，亦称中兴。"这个论点，固然有偏于文人余事的发展，而提出"金石学发明"一事，发人深思，值得重视。

后期重要的山水画家，简要分述如下：

黄易

黄易（1744—1802），字大易，号小松，仁和（今浙江杭州）人。任山东济宁州同知时，访得嘉祥武氏祠画像石刻，尝自写访碑图，为当时士大夫所重。

黄易能诗工书，篆刻亦精，与丁敬、奚冈、蒋仁、陈鸿寿、陈豫钟、钱松、赵次闲等称"西泠八家"。所画山水，属娄东一派。笔墨挥洒，较为松动，在娄东画派中，略参吴门文家笔意。从他画的《山楼闲话图》《溪山深秀图》中，都可见出这种特点。晚年所画，更为简淡，具有冷逸之致。他的

《嵩洛访碑图册》《岱麓访碑图册》等作品，最为著称。

奚冈

奚冈（1746—1803），字纯章，号铁生，又号蒙道士、蒙泉外史、鹤渚生、散木居士，钱塘（今浙江杭州）人。与方薰齐名，二人都不应科举试，布衣终生，称"浙西两高士"。又与黄易、吴履称"浙西三妙"。画多潇洒自得。山水虽属娄东一派，但有明代沈、文笔趣，又得力于李流芳（图60）。对于黄公望画法，无不留意，是"四王"之后较为重要的画家。他的《支筇待月图》《溪山放艇图》《古木寒鸦图》《留春小舫图》等画作，严谨中见洒脱，略有创意。

汤贻汾

汤贻汾（1778—1853），字若仪，号雨生，晚号粥翁，武进（今江苏常州）人。曾历官江、浙、粤东，后擢温州镇副总兵，因病不赴，退居南京。生

平足迹遍大江南北，曾去泰山、西湖、罗浮、桂林、衡山诸胜，都得饱游饫看。一度生活贫困，在客地给妻子的信中提到"我便佣书卿卖绣"。自刻印曰"粗官"，又自认"将军不好武"。

汤贻汾多才艺，能诗善书，吹箫、弹琴、击剑皆精好。所画山水，思致疏秀，与方薰、奚冈、戴熙齐名，故有"方奚汤戴"之称。

戴熙

戴熙（1801—1860），字醇士，号榆庵、莼溪、松屏，自称井东居士、鹿床居士等，钱塘（今浙江杭州）人。道光间进士，官至兵部侍郎。咸丰十年，当太平天国军攻克杭州时自尽。

戴熙画山水，极一时之重，虽学王翚，属虞山一派，但其笔墨技法，更近娄东。早岁受奚冈影响，晚年犹临摹奚画，但也取法于明以前各家。据其所撰《习苦斋画絮》中所说："宋人重墨，元人重笔，画得元人，益雅益秀，然而气象微矣，吾思宋人。"

戴画平稳，多用擦笔，但不废皴法，以润湿墨渲染，属"四王"的传派。

乾隆之后，当以黄、奚、汤、戴山水为有名。虽然各有一些成就，但构思布意，大同小异，不免平淡，更无新意可言，可谓画风日下。

与汤、戴同时的还有钱杜，字叔美，号松壶，画山水秀雅静远，稍变吴派之风，自立一格。在他的现存作品《颐池雅集图》《溪亭话旧图》中，可以见其所创。

这个时期，岭南有不少画家，媲美江南。如李魁，即是一例。李魁（1788—1878），字斗山，号青葵、斗人，广东新会人。曾从学于郑绩，也受黎简的影响。平生在祠堂庙宇作了不少壁画，类同画工。还能篆刻。其现存作品《清江图》，于道光丁未年（1847）所作，画中自书"拟叔明（王蒙）法"，其实自有面貌，观其画扇面梅花，远景衬以江岸，甚别致。所谓"岭南画风"，于此可以窥其约略。

这个时期的画家尚多，法式善（开文）撰写《十六画人歌》，除提到了汤贻汾之外，尚有朱鹤年、朱文新、杨湛思、吴大冀、屠倬、马履泰、顾莼、盛惇大、孟觐乙、姚元之、李秉铨、李秉绶、陈镛、张问陶、陈均等。这些画家中，有逸笔草草的，也有画极工细的。如《望江楼秋思图》卷，树木、坡

石、楼屋一笔不苟，后有朱澄跋，提到卷中人物为当时画工所补，看来也还合调。其余如屠倬，字孟昭，工诗文，山水画沉郁秀浑，直追前人。又如李秉铨、李秉绶为兄弟，工书法，作写意山水，"无非草草为之"。

当时有名于同治、光绪间的晚清山水画家，尚有胡公寿、顾沄、秦炳文、汪眆等。

胡公寿

胡公寿（1823—1886），名远，公寿为其字，号瘦鹤，又号横云山民。松江华亭人，居上海，卖画自给。与虚谷为友，常相往来。画笔虽秀雅豪放，但创造不大。当时沪上画家，多有受其影响者，任伯年的山水，学其所长。他的《松江蟹舍图》《龙洞探奇图》《夜泊秦淮图》《云山无尽图》《秋水共长天一色图》等，都有其特色。画花木竹石，取法陈淳，较有别致。

顾沄

顾沄（1835—1896），字若波，吴县（今江苏苏州）人。山水师法娄东、虞山画派。在清末山水画家中，被目为"汇四王之长者"。所画章法，其自谓"多取圆照之格"。

光绪十四年（1888），顾沄至日本，居名古屋，应日人之请而作绘画样式数种，名曰《南画样式》，虽不完备，而日人取以影印，有一定影响。

山水画至清末进展不大，其中原因之一，不少画家被"四王"所约束，思想上以"四王山水为正宗"。因此，作茧自缚，不敢创新。这个时期，比顾沄略早一点的如吴大澂、杨埰等，都是画学"四王吴恽"这一路。

清末山水画家尚有吴石仙（庆云）、倪墨耕（田）等，他们流寓沪上，鬻画自给。

吴石仙

吴石仙（1845—1916），上元（今江苏南京）人。所画山水，墨晕淋漓，峰峦林壑于阴阳向背处，都

以水彩渲染，评者以为"参用西法"。他的山水画，凄迷似云间派，虽然未得完善，还具有变法的意味。

这个时期的其他画家如吴伯滔、吴穀祥、王礼、陆恢、黄山寿等，都于清末有名于江南各地。时有任熊、任薰、任颐、虚谷、蒲华等，虽然善画人物，或者专于花鸟、墨竹，但对于山水，也都能挥写自如。

综上所述，可知山水画至清末日衰。不是因为画山水的人数无多，也不是山水作品的数量减少，其根本原因在于画家因袭摹仿，被传统山水画的陈式所束。有的画家，虽然去名山大川游览，由于满足于前人之所作，游归伏案，依然不脱娄东、虞山这一套，所以缺乏生意，致使山水画一蹶不振。封建社会的没落迹象，也正于绘画的这种日衰情况中反映出来。

中国山水画的发展与道释思想的关系

山水画在中国历史上自成体系，并有它独特的艺术形式。本文论述到的作品，指的多是文人画系统的山水画。

　　古代文人，即所谓士大夫，他们以儒家思想为正统，却又融合着道家、释家的思想。历史上的山水画家尤其是这样。

　　古今中外，任何一个画家，都有他的阶级与时代的属性。古代士大夫标榜自己清高，想尽一切办法超脱世界，都是一种空想。但是这种空想，没有不含有一定的宗教因素的。当然在这些空想中，也反映了他们对现实生活中的某种向往与爱好。马克思说："宗教本身是没有内容的，它的根源不是在天上，而是在人间。"所以历史上的山水画家，尽管他们的脑子里具有道释的思想，但是当他们进行绘画创作时，他们的着眼点不可能不在客观存在的真山真水上。

　　为了阐明历史上山水画家与道家、释家及其思想的关系，兹分五节讨论之。

一、山水画的产生与发展

中国绘画，图山画水，远在新石器时代即有。陶器上的山岳纹与水波纹便是例证。而作为山水之图，据杜预所注《左传》载，夏代有"图画山川奇异"。到了周代，宫殿壁上画有"天地山川"，屈原还因为见到楚先王庙壁的这些山水画写出了《天问》。及至汉代，如刘彻的《五岳真形图》，可以说是有"题名"而见于著录的最早山水画。

魏晋南北朝是我国山水画滋育并确立的时代。在这个时代，山水画不只是人物画的背景，而且开始成为独立的艺术品。也就在这个时代，艺术家对自然美的认识增强了，不但表现在绘画上，也表现在诗文上。见于著录的山水画，有如戴逵的《吴中溪山邑居图》、顾恺之的《雪霁望五老峰图》、刘瑱的《吴中行舟图》、毛惠秀的《剡中溪谷村墟图》等。又据姚最《续画品录》载，萧贲"尝画团扇，上为山川"，"咫尺之内，而瞻万里之遥"。又如宗炳撰《画山水序》，谢庄画山水，自序其画等，说明画家对山水画的创作，都作出了极大的努力。

到了隋唐，山水画进展迅速，技巧也有显著提

高，而据评论，山水画至李思训父子为一变；吴道子游蜀，又创山水之体。吴并于大同殿内，一日之中画嘉陵江三百里风光。这种极写意能事的"疏体"山水，无疑是卓荦前人之作。此后五代、两宋，山水画大家辈出，荆、关、董、巨、李、范、郭，又李、刘、马、夏及二米、二赵等，各有创造而成为一家法。或青绿巧整，或水墨苍劲，或取一角、半边之景，或写千里无尽之趣，更有驱山走海，铺舒宏图而作"全景"山水，使山水画在民族绘画中，成为一派奔腾澎湃的江流。元代水墨山水画兴起，强调意笔，又经过明、清五个多世纪来各家各派无数画家的努力，一变再变，获得了更大的进展。元自赵孟𫖯后，有高克恭、方从义，又黄、王、倪、吴及盛懋等；明代有浙派、吴门派、松江派，大家如戴进、吴伟，又文、沈、唐、仇及董其昌、陈继儒、宋旭、蓝瑛等；清代有"四僧""新安四家""四王""金陵八家"等等，在各个时期的画坛上，都曾掀起一个又一个的波涛，及至近代黄宾虹的出现，蔚为大观。这些杰出的山水画家，不但歌颂了祖国的江山，画出了不知其数的好作品，而且在丰富美学思想方面，都作出了卓越的贡献。山水画是一种

意识形态，它的发生发展，都受到一定思想的支配。这种思想的成分比较复杂，特别是中古之后，那些士大夫画家，就是融合了儒家、道家、释家思想来左右山水画的创作。如果用形象来形容历史上的这些山水画家，他们都是身穿儒服，头戴道冠，手挂锡杖的"云游"者，看去奇装异服，怪相十足，其实在封建时代后半期的八、九个世纪中，他们扮演的就是这样的角色。

二、画家与道释关系的形成

山水画的发展，它之所以与道释思想有密切的关系，主要决定于当时的政治需要和社会风尚。中古以后，士大夫学佛问道很普遍。清初钱谦益说"学佛而不知儒，学儒而不知佛"，"各见一边，总使成就，只是一家货耳"，钱的这种引佛入儒，以释混儒的议论，并非偶然，这正是当时多数士大夫的看法。如果将这种情况往上推，便可以见其先河。譬如说，魏晋以来，神仙家把老子抬出来奉作教主，因而创造了道家。又如东晋时，在皇室信奉佛教的影响下，名门贵戚广与僧众交往，致使清谈与佛教

结合，竟成为一时的风尚。名僧支遁，"雅尚庄老"，当时门阀士族的著名代表者如谢安、王洽等，都与支遁有深厚的交谊。又如当时的道教信徒，经常宣扬儒家的教义。据《世说新语》载："嵇康游于汲郡山中，遇道士孙登，遂与之游。康临去，登曰：'君才则高矣，保身之道不足。'"这个道士说的话，正反映了道士思想与当时社会现实并不脱离。道士自己也知道，尽管自己的口号是"无为世界"，但仍然少不了儒家保身立命的处世之道。葛洪《抱朴子·内篇》中提到："欲求仙者，要当以忠孝和顺仁信为本，若德不修而求方术，皆不得长生也。"这种说法，与儒家所谓"德"的内涵是一致的。儒家的"德"，不只是指忠、信、卑让，甚至把元、亨、利、贞也放在德的范围之内。所以《抱朴子》中提出的所谓"长生"，它的前提与儒家的"明德"是完全相合的。柳宗元说，佛学中很有"不与孔子异道"，而与《易经》《论语》相合之处。王士祯《渔洋山人文略》内《游华山记》中提到他与见月和尚见面，便认为佛家之说，"与吾儒道德仁义之旨，了然不殊"。这都是士大夫坦率之言。其实，和尚也是"亦儒亦释"的，和尚之所以要迁就儒学，关键便在于"忠

义道德"上。道教的《玉清经本地品》中说：元始天尊讲十戒，第一戒不违戾父母师长；第三戒便是不叛逆君王，谋害国家。这一、三两戒，正是儒家的伦理道德。清初梅溪上人作诗云，"释教儒宗天下传，何分西蜀与南滇"，正是这样，所以亦儒亦释亦道，便成为"理所当然"的事。在历史上，封建社会的最高统治者对此既不会有意见，甚至还会出来表示支持，例如唐太宗李世民本人不信佛，但维护佛教；清圣祖玄烨也是这样。

以上讲的是儒、释、道三家之所以能融合，之所以能在当时，以至在历史上能长久存在的社会原因。这个原因，表面上好像与山水画家在艺术实践上不相干，但在事实上，这就是山水画家之所以与道家、释家结成不解之缘的前提。在绘画史上，山水画家学道参禅，比比皆是，山水画家的这一切行动，又密切关系着山水画家的审美情操。所以说，这个社会原因，与山水画家艺术实践的相干，其密切的程度，自然不是一种萍水相逢。

顾恺之是东晋时的大画家，他画过宣扬儒家女德的《女史箴图》，也就是这位画家，在他的《画云台山记》中，竟又出现道教的"天师坐其上"，而且

还成为这幅《云台山图》中的主人翁。南朝宋，山水画家陶弘景，本人就是一个道教的重要人物。当时道教的名人，南有陶弘景与陆修静，北有寇谦之与张宾。陶对道教教义深有研究，曾经"供道家以圣典，加教义"，所以他所画的山水，正如唐兰判断："自然赋与道家无为之思。"又如当时的宗炳，曾作《画山水序》，这是一篇熔儒、释、道三家思想于一炉的画学文章。他尊重孔子的"游艺"说，并作"仁智之乐"的剖析，但又提出"澄怀味道"，非常欣赏老、庄的思想境界。宗炳本人，跟随慧远和尚修业，是庐山"白莲社"的成员，曾作《明佛论》，佛家的思想在他脑子里占着很大的比重。他的所谓"道"，除包含艺术之"道"外，就思想范畴而言，"既是儒家的道，又是道家、释氏的道"。他把这个"道"，归结到游艺的"畅神"上，既符合各家的思想要求，更为一般士大夫画家所接受。

隋、唐、五代以至两宋，山水画繁荣昌盛。展子虔的《游春图》，描绘了山川的秀丽，草木葱茏，大地充满生机，游人纵目骋怀，极一时之乐。画中山庄之外，又正是"云无心而出岫"，像这一类山水画，多少带有"逍遥"的意趣。如果完全按照儒家

那种"仁者乐山，智者乐水"去徜徉山水间，则在春秋佳日，未必能使多少人得到"畅游"。查士标于庚午仲夏画的《青绿山水》，上面有题句云，"策杖独来林下看，不教尘土上须眉"，对身外的担心总是不免的。清代的诗人袁枚说过，凡游览风景者，"以毋规礼执礼为乐"，说穿了，就是不要百分之百按照儒家的要求去"游春"，进而言之，作为一个画家，也就不必百分之百按照儒家的要求去描绘山水。袁枚还说，诗人画家可以把"庄生之所以藏山，仲尼之所以临川"，统统体现出来。正如僧肇在《物不迁论》中说，儒、道两者的表现似乎不一样，但是仍然有个共通之点，即"斯皆感往者之难留"。因此，他们都想尽办法，要"以泉石啸傲为常乐"。戴震居然还说："宋以来，孔孟之书尽失其解，儒者杂袭老释之言以解之。"这是戴震说说而已，其实宋以来，孔孟之书何尝"尽失其解"，无非社会现实需要"杂袭老释之言以解之"。这只能反映历史上的士大夫，他们都晓得亦儒亦道亦释是合乎当时实际的，因此也就成为"合理"的事。在唐代，玄宗是个道教迷。他要吴道子画嘉陵江三百里风光于大同殿，当时作画者吴道子与欣赏者唐玄宗，在赞美大好山川之外，

他们在这幅山水壁画中，都极尽庄子的所谓"适然之乐"。李白是士大夫，又是一位道家人物。他云游山川，求崔巩山人画瀑布。凡看到《山海图》，总是激动无比。在李白生活的那个时期，山水画除画游春、宫苑、蜀山、三峡、洞庭、匡庐之外，不少作品专画蓬瀛、昆仑山。在杜甫的论画诗中，也就赞美过"壮哉昆仑方壶图"。唐代和尚的禅室里，还挂着具有道家气味的《山海图》。反之，又如李白，他是学道的诗人，居然在他的论画诗里，还赞许有幅以佛教为题材的《西方净土变相》。在一些诗人的身上，出现了儒家赞道家的画，又是道家赞佛家的画的情况。王维是士大夫，晚年学佛，过隐居生活，曾经"独坐幽篁里，弹琴复长啸"，又任"松风吹解带，山月照弹琴"，何等清逸，何等幽闲，何等富有禅味和道趣。他在京都千福寺所画《辋川图》，据朱景玄《唐朝名画录》载："山谷郁盘，云水飞动，意出尘外，怪生笔端。"当然，他的诗，也同样渗透着出世之思而"意出尘外"。刘学箕在《方是闲居士小稿》中说："古之所谓画士，皆一时名胜，涵咏经史，见识高明，襟度洒落，望之飘然，知其有蓬莱道士之丰俊，故其发为毫墨，意象萧爽，使人宝玩

不置。"这些士大夫，他们所赞赏的，也就是这样的画家和这样的绘画，亦即"意出尘外""意象萧爽"的山水画。

唐末五代，像荆浩居太行山，便得山林隐逸者的情趣。他写画论《笔法记》，还幻想出一个如神仙般的老人来指点画法。而至两宋，画山水的不只有士大夫，还有不少是和尚或道士。大名家如巨然、惠崇，便是和尚。就是范宽，也是一个"好道者"。而如李成，竟以名士而独善其身，并纵游山水为自乐。其他如孙可元、陆瑾、王毅等，都是学文之外而有"道者之思"，并以"尘外之意"而"托之于丹青"者。在山水画的题材内容中，就有一种"仙山楼阁"的专题，还有"问道""仙游"（"飞仙"）等，如王诜画《梦游瀛山图》，燕肃画《海上仙山图》，张镒画《方壶图》，谢章画《白云萧寺图》《净土楼观图》等，都属道释的题材。有的作品不标出问道、仙游，而画中的意境却明显地体现出道趣与禅味。如江参的《秋山图》，马远的《对月图》等画出深山明净，意示"无尘"。在这些画中，意味着与世处处隔绝。苏轼诗中还提到一种作品，有着"白波青嶂非人间"的感觉。这种作品，不是由于题诗

而感觉到，也不是在标题上点明而使人感觉到，却完全在这种作品的意境中体现出而使人感觉到。还有其他作品，如董源的《夏山图》、燕文贵的《秋山琳宇图》、马和之的《柳溪春舫图》等，有的"平淡天真""不装巧趣"，有的"意象超忽""不复人间"，都属"使人宝玩不置"的"清雅"艺术品。此后发展到元、明、清，山水画之山林隐逸意味更加浓厚。元四家、明四家，以及华亭、新安、金陵、江西诸派的山水画，无不如此。元代的黄公望，他的思想里，装满了道家的东西，但也入禅，张伯雨《题大痴小像》说："全真家数，禅和口鼓，贫子骨头，吏员脏腑。"又如倪瓒，他曾作诗道："嗟余百岁强半过，欲借玄窗学静禅。"这是说，他穿戴学士的衣帽，却借着"玄窗"而学佛。他曾经是"闲来玄馆游"，又是"佳酿待寺僧"。虞集还说他常在玄文馆饮酒。顾元庆《云林遗事》中记载他"好僧寺，一住必旬日，篝灯木榻，肃然晏坐，时操纸笔"，所以时人对他有"神仙中人"之称。有时，他从"一切皆空"的想法出发，把名利置于身外。他为蓬庐题语，表示对"生死穷达""利衰毁誉"可以不顾，理由是："此身亦非吾所有，况身外事哉？"尽管他的这种"通

达"思想是不近人情的，而且也是不可能实现的，但是他却尽主观努力去做。据王宾在他的墓志铭中说："至正初，兵未动，鬻其家田产，不事富家事作诗，人窃笑其为戆。"这种"戆"，便是他的一种"通达"表现。此后，倪瓒竟"扁舟箬笠，往来湖泖间"有二十年之久。又如与倪瓒同称为"元四家"之一的王蒙（叔明），居黄鹤山，整日卧青山而望白云，逍遥自在，吕诚说他"长年爱山看不足"，完全带着道家的情意而"玩味于林野"。他画《丹山瀛海图》卷（图 32），景物奇丽，极尽其环海仙山的描绘。还有如吴镇，性情孤峭，除了读儒书外，精通道、佛学说。他自取别号，既是梅花道人，又是梅花和尚，一度以卖卜为生。他在住宅的四围，遍种梅树，每当花开时节，坐卧其间，以吟咏为乐。他把自己的书房称作"笑俗陋室"。倪瓒曾题他的山水画道："道人家住梅花村，窗下松醪满石尊，醉后挥毫写山色，岚霏云气淡无痕。"在历史上，大凡"放浪形骸之外"的士大夫，总是含有道家的玄学味，不少士大夫称誉"不羁之才"，认为只要心性旷达，脱略人事的便是"高"，便是"雅"。沈梦麟在《花溪集》中评吴镇"画山画水无不可"，其重要的因素之一，就由

于"梅花道人盘礴裸",便是一切顺任自然。这些士大夫们,进则为仕,退则为隐。有的做了大官,地位已很高,常常对知己朋友表示:虽居庙堂之上,然其心无异山林之中。这些话,一半假,一半真。假的地方,因为他照样做官,照样要保持其既得利益;真的地方,他为自己开了一扇后退之门,确有山林之思,想尽量避免接触社会来减少政治上的矛盾。有的士大夫,家甚富有,却羡慕大和尚的生活,所以羡慕,就在于大和尚的安逸生活比较保险。"江头未是风浪恶,别有人间行路难",在封建社会中,凡有一定社会经验的人,都有这样的体会。盛大士在《溪山卧游录》中赞美米芾等的生活作风,说:"米(芾)之颠,倪(瓒)之迂,黄(公望)之痴,此画之真性情也。凡人多熟一分世故,即多生一分机智,多一分机智,即少却一分高雅,故颠而迂且痴者,其性情于画最近。利名心急者,其画必不工,虽工必不能雅也。"这是士大夫对"通达"人的高度评价。他的所谓"真性情",是指"本性率真",不假掩饰,甚至王守仁都提倡过率真进取的"狂",要让一个人自由地发展个性。他们的所谓"通达",即道家的所谓"无为"与"无争"。他们斥"世故"、贬

"机智"，事实上也是说说而已。因为"世故"与"机智"，这在他们的现实生活中也是免不了的，完全没有"世故"与"机智"是行不通的。但是，当他们行不通的时候，无非采取另一种"世故"与"机智"来对付，即他们所高唱的"以太古之山为常适，以渔樵野叟为常友"。陆广画《丹台春晓图》（图37），他题诗道"十年客邸绝尘纷，江上归来思不群"，便是用消极逃避社会现实的行动以应生活中的"万变"。元、明、清的山水画家中，还有如赵孟頫、方从义、黄公望、王绂、杜琼、沈周、文征明、郭诩、张观、夏仪甫、张文枢、刘珏、朱祺、陈鹤、董其昌、陈继儒、朱耷、石涛、渐江、石谿、梅清、恽南田、高翔等，都是立身为儒，而与道、释结缘的文人画家。有的挂冠归田，卜筑林泉，有的借诗酒谈玄，或蓄发居僧舍，有的甚至越身为空门。他们画山画水，有时悉从"磊磊落落""郁郁葱葱"时发之，有时在"不知寒暑，不问天下有无皂吏，但闻钟磬声"中展纸挥毫，以至"为山为水，处处以自然为真"，竭力追求"清绝"之境，他们甚至在卧室内挂着"松室夜灯禅影静，杏庭春雨道心空"的对子。确然是，士大夫们深受老、庄、佛的思想影

响，产生一种"阳儒而阴道"的情况。他们一直以来崇尚清谈，雅重隐逸，无非以啸傲烟霞、寄情山林来摆脱他们在精神上的苦闷。他们知道，前人这样做，确曾收到了良效，可以使自己在这样的艺术生活中，减少苦恼，而且可以使自己"不知老之将至"，愉快地度过一生。元代吴镇画过好多幅《渔父图》，寄以愿作烟波钓徒、疏放不羁的意趣。在一幅至元二年秋八月作的《渔父图》中，他这样题着："月断烟波青有无，霜凋枫叶锦模糊，千尺浪，回腮鲈，诗简相对酒葫芦。"显然是一种自得其乐的写照。其他画家如戴进作《渭滨垂钓图》，沈周作《清溪垂钓图》，周文靖作《雪夜访戴图》，史忠作《山居诗酒图》，唐寅作《山路松声图》，文伯仁作《方壶图》，吴彬作《仙山高士图》，赵左作《寒江草阁图》，罗牧作《山桥夕照图》等，有的内容点明与道家有关，有的纯任自然，只在画中显出它的"禅味"或"老庄之思"。产生这样的作品，并非偶然，也不是某一个画家特殊的创作，它与这些画家生平的思想与生活分不开。就以明代吴门派的代表画家文征明来说，文是苏州人，父亲在温州做过太守，家中虽然不是大富大贵，但他的一生，却过着顺遂的生活。他在

当地是名士，而且得到巡抚李克成的推荐，到了北京，并经过吏部考核，被授职翰林院待诏。可是他不惯朝廷礼节的拘束，加上"不忘山林之趣"，没有几年，他就辞归南方了。在此之前，宁王朱宸濠曾派人来请他去做这位王公的"贵客"，他不受一分财礼，托病为由，终不去帮闲。当他从京师回来，有人问他："居京可乐？"他回答说不如在家，看天平山的一草一木来得适意。及到八十七岁时，他对子孙说，正因为自己数十年来在野，有"道人淡泊之志"，有"释家绝俗之意"，"故得延年耳"。他的山水画，如《白云仙境图》、《千岩竞秀》（图41）、《松壑飞泉》、《江山初霁》、《潇湘八景》、《雨中山水》等，都是画家陶醉于自然，寄以高人逸士的意趣，并渗透着道释的神思。他的《白云仙境图》，青绿绢本，画溪山幽深，山中有古柏古藤，山间有道观，上有白云缭绕，画二叟临溪涧对坐闲话，又一老者带一鹿，徐步于林麓，极得世外桃源之意。又有如明末华亭画派的宋旭，中年后学佛，游寓多居精舍，说是"禅灯孤榻，世以发僧高之"。他画《白云青山图》，自云"得太古万籁无声意趣"，"极虚无之致"。更如刘珏画《清白轩图》（图47），便是因为西田和

尚到了他的寓所，于诗酒之余，才创作这幅"飞尘不染山溪图"。总之，这一类的山水画，都具有"儒释相共"或是"儒道相共"的气息。

此后如清初的朱耷、石涛，以至石谿、渐江，他们既是士大夫，又是道士和尚，他们的人生观，他们的艺术思想，他们的绘画主张，没有不与道释相关系。石涛是一个兀傲不羁的人物，他有诗记述与戴阿鹰的交往和在艺术上的情投意合。石涛写诗道："迢迢老翁昨出谷，夜深还向长干宿。朝来杖策访高踪，入座门轩写林麓。细雨霏霏远烟湿，墨痕落纸忆松秃。君时住笔发大笑，我亦狂歌起相逐。但放颠，得捧腹，太华五岳争飞瀑，观者神往莫疑猜，暂时戴笠归去来。"当然，他的这种思想活动，也并不排斥他终于去接康熙皇帝的驾，也不影响他去做"接驾诗"和画《海晏河清图》。因为僧可以转为儒，何况僧与儒本来就不抵触王权的"忠信"，所以出现这个情况，并不奇怪。对石涛非常崇敬的高翔，也有同样的思想，他在《云满山头图》的题诗中，都有所表露，题云："云满山头树满溪，春风浩荡绿初齐，若教此地容高隐，我亦移家傍水西。"其实，这正是历史上多数士大夫山水画家的情况与特点。不

过这个特点，有时表现得非常错杂微妙，有时表现得比较隐晦而已。

三、山水画家深入山川与道释自然观的关系

在历史上，道家、释家对自然、对人生都有不少幻想。当然，幻想是脱离实际的。但是，当他们议论到自然与人生的关系，即佛家的所谓"因缘山水"时，或者说，当他们谈到了山川、云烟及一草一木时，他们又不能不承认客观的存在。因此，在这些方面，道释自然观的某些方面，对于艺术创作，尤其是山水画创作，还是起积极作用的。这个积极作用的表现，如果只就其某些现象而言，似乎可以使我们感到很离奇。但是，只要掀去其主观的那部分幻想，还是可以看出它那切合自然与社会的实在。例如，佛教徒宣扬客观世界是一种"幻相"，即是"假号"，并申言"假号不真"，把世界上的一切都看成"空"。把没有人烟，或少人烟的大自然界

看作"幻相"的"波陀"[1]。所谓"波陀",佛门的解释,是没有人烟的地方。佛家为了求"证果",所以向往这个地方,因此,对这个地方,他们也就特别重视和爱好,以至和尚云游,都认为自己就在修行之中,他们愈入深山,认为"愈切假号","愈近波陀","愈明幻相"。所以学佛的士大夫,他们虽未落发,因为也要"明幻相",总得舍离一下家小而往深山寺庙中小住,这种做法,在明清的士大夫中很多,因此山水画家学佛,在这种观念的促使下,客观上就给山水画家以更多看山看水的机会,这与山水画家要求"看真山真水",要求"胸贮五岳",并没有不一致。有人以为山水画的产生,犹如山水诗的产生,是作者热爱自然美的艺术产物,不能把它看作是受道释思想影响的结果。对于这个问题,我们并不否认,山水画的创作,有山水画家本人热爱自然美的因素,但是,却又不能排除我国历史上山水画家受道释思想影响这一客观因素的存在。有人又以为,山水画、山水诗的产生,"它与道家清静无为,否定

1 亦幻上人《幽花室小议》:"波陀,梵语,或作'布驼',为'幻相'之一隅,深山大海,无有人迹,众生不欲去,而证果往往于,'波陀'中得之也。"

五音五色的思想从本质上说是相反的"。其实，并没有相反的情况出现。譬如，道家讲"虚""无"，这与佛教大乘谈"空"相通。道家对于社会、对于人生，往往用自然现象来解释，如说"生命无常"，好像"春霜秋露之易逝"，这与佛家"露常"的说法一样。李白写《志公画赞》，他说"水中之月，了不可取，虚空其心，寥廓无主"，这位儒家兼道家诗人的这种说法，正表明佛道说法有它的一致性。不论其"虚空""露常"究竟空到什么地步，事实上，在唯物论者看来，空虚与实在是相对的。在自然界，如无实景，何来空阔，有空阔，始能见出实景之高大或渺小。道、佛家讲空虚，讲什么"假象""幻相"，无非是从自然界的现象中找来的根据，如行云流水的消失，山林草木的荣枯，或寒暑阴晴的变化等等，所以道释家的所谓"虚无"与"虚空"，实际上就存在于自然界的可视、可感的变化中。因此，他们的哲学思想虽然是唯心主义的，可是当他们论证自己的哲理时，由于接触到可视、可感的实际，又不得不承认客观存在的一切，这又有它的合理地方。所以道释家们在口头上尽管不承认物质存在的第一性，但在心底里，他们完全明白，如"日

出天下白，春来百卉香"的自然规律，是不由任何人的主观意愿所能否认或忽视得了的。正因为这样，道家也好，释家也好，为了要作出他们自以为"正确"的论证，他们对自然的各种现象，还是采取精细入微的观察态度，尤其对于山山水水，他们观察得较多也较细。另一种是求神仙，寻证果，找归宿。这三者，用佛教徒的说法，就是"出家"。出家即离开家园，想与世隔绝。他们所找的去处，即前面所说的"波陀"，便是深山野林。他们一向认为山山水水，可以"赖之以居"，"得之以隐"，"居之以修身"，正是这个缘故，历史上的山水画家，就比较容易接受道家、释家的这些想法。山水画家要画山画水，必然要深入山川，所以对道、释家提倡的入山、云游或山居，不但不会有反感，而且是非常赞同的。何况平日对"从容游山者"是十分羡慕的。六朝宗炳，西涉荆、巫，南入衡岳，游之不足，还张挂山水图以"卧游"。倪瓒弃家，总是在山水间转来转去，致使他对江南景色，处处有丘壑在胸。黄公望不计年月静观富春江，因而能成功地画出富春山居的情味。在历史上，士大夫只要受到道释思想的熏染，往往标榜做人要"清高"，"要清心地"，最

好能"绝人间烟火",于是把隐居"波陀",即隐居山林当作自己"清高绝俗"的行为。有的人如果没有条件隐居"波陀",就是到山林去走走,似乎也可以沾到"清高"的边。《云南通志》李之阳在"寺观"序中说:"达人高士,涉世即倦,往往有托而逃。若夫托老氏而至于登山,为释氏而至于证果,其淡泊之操,凝静之域,岂浅学所能测。"这种看法,这种论调在士大夫的观念中是普遍存的。这样,就促使他们养成了对自然景物具有特殊爱好的习性。这在我们中国,早有传统。《庄子·知北游》引述孔子回答颜渊所问,提到:"山林欤,皋壤欤,使我欣欣然而乐欤!"六朝时,山水画家萧贲,认为"不知倦游者为真智者"。又有米芾,见石下拜,徐恺见飞云止步。更有明代张翚,每遇大雪,偏要往深山"悟道",他以为这个时候,天地才是"一尘不染",他坐在雪地上,"极目八荒",他的妻子遣人来叫他回家,他骂妻子"俗妇",指责来人"前生无道心"。他画的山水,说是"尺幅寸缣",便有"林壑窅冥之势"。他的入山,出于"悟道",因此特别注意这个时候天地的"一尘不染",但是,他能在"尺幅寸缣"上画出"窅冥之势",主要的因素,还在于他有入山的行动。

与其说，"入山"促使他"悟道"，不如说促使他的山水画达到更进一步表现大自然的风貌。这在元明清的山水画家中，岂止张翚如此，沈周、董其昌、石涛等大名家皆如此。

四、道释思想与"因心造境"

方士庶在《天慵庵笔记》中说，作画是"因心造境，以手运心"，这是说，画家作画要发挥主观的能动作用。历代画家，包括山水画家都如此。凡画山水，不能照搬真山真水，不能如实地描绘自然，必须经过画家的取舍、概括，所以说，山水画家要画山水，必须"妙造自然"。沈周说，要"妙造"，"要有其心"。他的所谓"心"，包含的意义是广泛的，除了指本人的学养和审美情操外，还包含着外界的思想影响，沈周自题《丹崖赤枫图》，就有句云，"彼受道佛旨，又有儒家心"。当时的士大夫们，常常把"泛涉百家，专于佛理"，"兼善老易"者看作有学问有修养的人，并以为这样的画家，能够更好地"因心造境"。因此，以这样的画家的"心"去"造境"，其所"造"的艺术之境必然是清高的、幽

静的，用句通俗的话来说，必然是尽可能地"没有烟火气"。这些画家，往往是"看花临水心无事，啸志歌怀意自如"。金冬心作《秋声图》，他的取意在"故人笑比中庭树，一日秋风一日疏"。他心怀佛老之思，虽然身居繁华的扬州，却把人世看"空"了，因此他的这幅作品，画境是萧疏的，画意是伤感的。

绘画既是"因心造境"，所以画家的心，不能不关系到绘画的表现形式。就山水画而言，这就关系到山水画的形式。

儒、释、道三家融合起来的"心"，当它直接或间接地关系到艺术"造境"（形式）时，曾出现过一种非常值得注意的情况，例如，一种是"素净亦为贵"，另一种是"以大藏来大露"。

"素净亦为贵"，这个"素净"，便是清洁纯朴之意，在这个审美观点的要求下，一种"不假雕琢，不设彩而胜于彩"的表现方法产生了。正是这样，水墨意笔的绘画风格便成为比较适于"以素面为悦目"的表现方法和表现形式了。这种表现形式，早在周、秦时即出现，如玉石工艺中，西周初期"瑰玉不雕"，便是明证。我国的山水画，自宋元以后，大量作品中，还有以不画人来追求画面的素净。曹

知白的《疏松出轴图》，倪瓒的《渔庄秋霁图》，陈继儒的《黄坛落木图》，朱夆的《云山图》，渐江的《黄海松石图》，石谿的《深山太古初》等，画中都不画人，为了追求这些艺术意境的更加宁静、更加"荒寒"的气氛，并因此更能体现出"出世""超尘俗"的思想，陈继儒率直地说："吾画秋山落木，不添人，免画中人见之心伤。"作为艺术表现，画中添人，人在画中，画中不添人，其实画中仍然有人。"芳树无人花自落，青山一路鸟空啼"，诗中不言有人，而人照样在诗境中。陈继儒在《黄坛落木图》中不画人说是免得画中人见落木而"心伤"，这是说给看画者听的，其实"心伤"的便是他自己。对于这些，李流芳还有个解释，他以为山水画，往往不画人，"皆极自然，使有道者在其中自乐，亦任山与水自言自议，何必床上叠床耳"，这种想法，结合画家的艺术实践，便出现了迫切追求艺术形式上的单纯、朴素、清旷、澹逸、荒寒、简括等意味。黄钺《二十四画品》中的有些论点，正可以用来作为这些方面的注脚。"以大藏来大露"，这原是道家的话，见明初朱岑的《疏静篇》，意在论学道与为人。但是这句话，士大夫喜欢用，在佛门里，和尚也喜欢引

用。道、释都讲"幻灭"，但也讲"显现"。佛家有一种说法，以为"竖的限于有限的时间，横的限于有限的空间"，但又说，"宇宙是无始无终的，是无量无边的"，有时反过来又说，"我们所居的地球，简直连微尘都不如，而在整个天球中，银河还不过是一个小宇宙，真可谓华藏世界，重重无尽"。他们似乎也懂得矛盾的"对立统一"。道家用这些去解释人生，说"变化无常"的人世，若不以"无为"去对付它是解决不了矛盾的，道家以"变"为"露"，以"无常"为藏。士大夫取中庸的办法，有时还不及道家的灵活性，因此乐于兼采道家的说法而行之。道释又往往用自然界的现象来解释社会现象，又用社会现象证之于自然的变化，他们的这些哲学，后来被士大夫逐渐应用到看山看水上，以至又逐渐应用到画山画水上。"人如朝露本无常"，"流水本无情"，"人似行云最自在"如此等等，都是在这样一种观点下引申出来的。于是对山水画，强调画云山，画烟树，画流水，甚至画雾气，还根据自然界的变化，只画一个或两个峰尖，而把千丘万壑从简括中含蓄地表现出来，达到以少胜多，以有限表现无限的艺术效果。这种表现，在历史上获得了艺林的称许，于是

日复一日，这种表现便在山水画中确立，进而成为传统形式。所以中国传统的山水画，多半画云山，"远景烟笼，深岩云锁"，竟成为画山水的口诀。固然，我们不能把绘画上的这些表现统统归纳为受道释思想的影响，更不能把它与道释家的哲学画等号，但是，这种表现，正如俞剑华所说，"适宜于佛道家之诗画"。范玑在方环山《凝云断树图》的长跋中直言不讳："隔水丛梅疑是雪，儒家之意，近人孤嶂欲生云，道家之想。乍明乍暗，时断时续，忽隐忽现，是藏之又露之，皆道佛中人之所欲吟咏者。今士大夫欲与道佛中人谋合，非以此种写画莫办，若如此，乃相得益彰也。"所以像赵孟頫画《吴兴清远图》，曹知白画《溪山烟霭图》，文征明画《好雨听泉图》，谢时臣画《四皓山居图》，董其昌画《夏木垂阴图》（图46），赵左画《寒江草阁图》，袁尚统画《寒江放棹图》，王翚画《夏麓晴云图》，潘恭寿画《宁溪欲雨图》等，其所表现形式，便是"乍明乍暗，时断时续，忽隐忽现，是藏之又露之"，而且都能代表历代山水画表现的一种传统的形式特点。由此可知，画家们"造"了这些"境"，与画家们的那颗受道释思想影响的"心"产生密切的关系。这种关系，也

如傅抱石所说，那是一种"颇为微妙的关系"。

五、对道释思想作用于山水画的估价

综上所述，中国山水画在发展过程中，受道释思想的影响极大。闻一多在《古典新义》中说"中国文艺出于道家"，中国的山水画，固然不能说是"出于道家"，但与道家、释家的密切关系，那是毋庸置疑了。

道释思想，在哲学体系中，它是属于唯心主义的范畴，但在历史上，就其对文艺领域的影响，特别是对山水画以至对山水诗的发展与提高这一具体情况而言，还是产生了积极的作用。

山水画自身的发展，它的一般规律是：画家必须热爱山川、深入山川、熟识山川、妙造山川。这四者的重要性与必要性，是山水画在历史发展过程中，都有大量的事实被证明非这样不可的。既然千百年来，道释思想对于这四者起着推波助澜的作用，那么无论从哪方面来看，这个情况应该是明显地存在着。

热爱山川。事实上包含着爱国爱民族的概念。

儒释道三家的爱，尽管各有所偏，但对爱国家的江山，三家基本上是相同的，其次是深入山川。早在六朝，宗炳就提到"圣人"必有崆峒、具茨、藐姑、箕首、大蒙之游，意即山水画家应该学"圣人"。所以历代士大夫对"眷恋庐衡，契阔荆巫"者，都投以可敬可佩的目光。再说山川本身，它在客观上可任人居，可任人游，可任人观，也可以供人以寻幽探胜，以至去求仙、采药和其他种种作用。换言之，山水画家如果深入山川，总可以从山水中得到益处。这个益处，有物质的，也有精神的。再就是熟识山川。凡具道释思想者，他们去云游，去隐居，去采药，去卧青山而望白云，必然步步看，面面观，仰观俯察，兼而有之，在"静观自得"的思想指导下，还可以从山水的无穷变幻中获得许多知识和启发，终于要代山川而言。于是当自己的"情满于山""意溢于海"的时候，便会欣然命笔，进行对自然的妙造。这些现象，在历史上存在着，它的作用，应该说是积极的，对中国画的发展与形成，都是不可忽视的。我们指出古代山水画家受道释思想影响，目的在于进一步获知古代山水画的形成发展因素，进一步了解古代山水画产生这种内容与形式的各种复

杂关系之所在。这对山水画的革新创造是有帮助的。至于对中国传统山水画的继承性问题本文将不拟作专门的阐述，但我们认为是有可继承的地方，哪怕是受到道释思想影响的方面，这不仅仅在规律上，而且在某些形式上。当然，在另一面，我们没有必要也不应该维护其在当时的局限性，以至是消极的地方。对于山川，道释家只肯定其自然本身的作用，总是忽略山川的主人翁——劳动者，通过劳动可以改造并改变它的面貌，并使它对人类产生更大的利益。道释家对于山川，只看到人在自然中被动的消极的一面，却忽视人在山川中，对于山川有积极主动的一面。"无为""淡泊"思想的消极性，影响到积极地、正面地去认识观察社会。所以元代的山水画家往往不如王实甫、关汉卿那样，在艺术创作上，发挥他们的积极意义。又如佛家，在某些局部，他们承认存在决定意识，如说"心因物而有，物因心而显"，但是在更多方面，只是强调"心"的作用。他们认为"物必因心而显"，如果心对这个物不知，或者"心"不想知这个物，那么这个物的存在等于无，故云"心外无物"。倘用这个"心不在焉则视而不见"去处理艺术创作，必使绘画成为形式主义以

至堕入衰亡的深渊。如此等等，还可以类举不少。对于这些，在我们的山水画革新创造过程中，更是不可忽视的历史教训。

在今天，我们画家运用辩证唯物主义的观点和方法来进行创作，我们的画家，本着爱国、爱人民、爱社会主义江山的满腔热情，根据山水画的艺术规律，进行新的山水画创作。我们踏遍青山，深入山川，并不是为了隐居，也不是为了求仙、问道。我们开发祖国，熟识祖国山川，画出祖国山川的壮丽，并歌颂我国劳动人民，在社会主义的制度下，如何奋发图强，如何勤劳勇敢地改造大自然，如何为祖国人民造福。时代变了，山水画的变，势在必行。本文所述，只不过让我们回顾历史，知道山水画的传统演变，实事求是地反映山水画在演变过程中受道释思想的影响，并肯定其积极的影响作用，目的在于使我们现代的山水画能够较迅速地提高，较顺利地前进。并且对中国画史上这个长期以来没有十分明确的问题明确起来，并从这个历史现象中寻求其艺术发展的某些规律。

（原载《学术月刊》1983 年第 9 期）

彩色图版

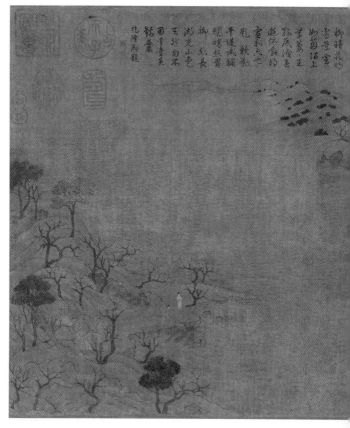

柳暗花明

雪尽寒

如笋百上

苍苍玉

拂底浅毒

幽隐霜妙

宴和公字

鬼软靴

平途试蹶

翻晴故胃

柳松长

湖光山色

东铅匈不

团雪春衣

锈叢

乾隆御题

图1

隋　展子虔

游春图

43cm×80.5cm

故宫博物院藏

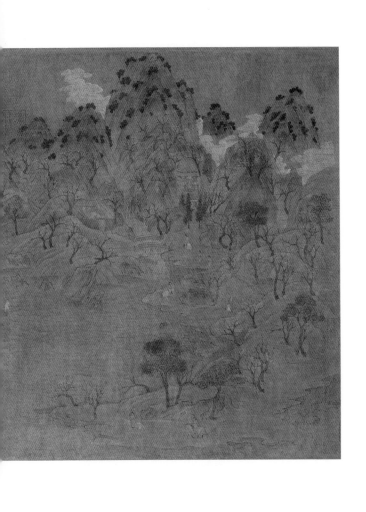

图2

唐　李思训

江帆楼阁图

101.9cm×54.7cm

台北故宫博物院藏

图3
唐　李昭道
春山行旅图
95.5cm×55.3cm
台北故宫博物院藏

图4
唐 王维（传）
江干雪霁图
31.3cm×207.3cm
日本高桐院藏

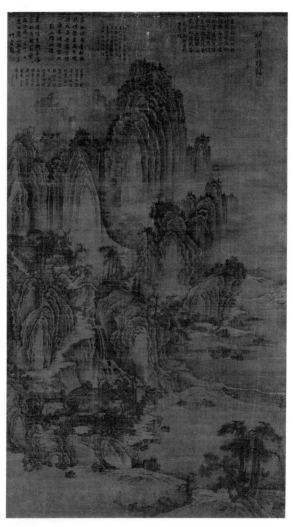

图5
五代　荆浩（传）
匡庐图
185.8cm×106.8cm
台北故宫博物院藏

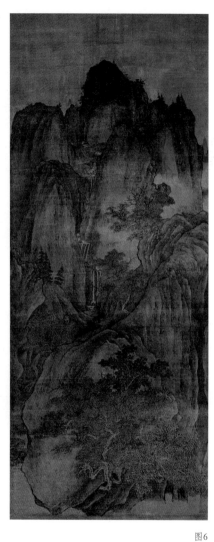

图6

五代 关仝（传）

秋山晚翠图

140.5cm×57.3cm

台北故宫博物院藏

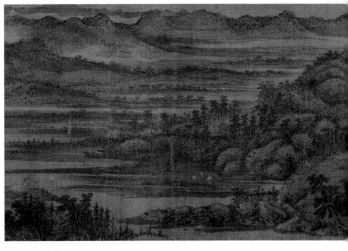

夏山图（局部）

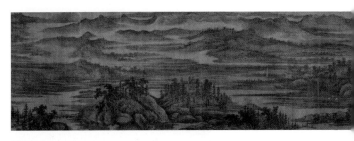

图7
五代　董源
夏山图
49.4cm×313.2cm
上海博物馆藏

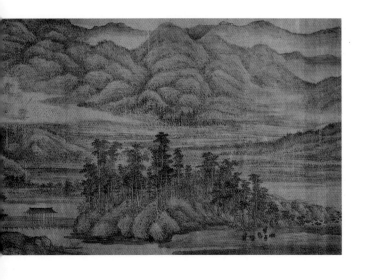

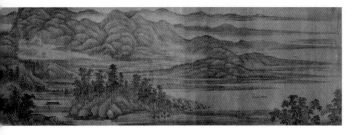

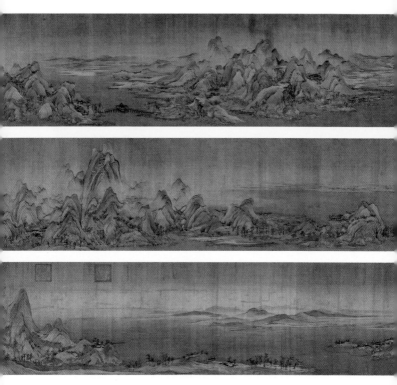

图8

北宋　王希孟

千里江山图

51.5cm×1191.5cm

故宫博物院藏

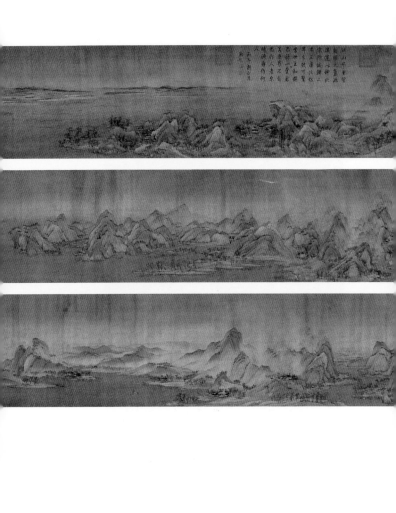

江山平遠
觀此小幅
縹緲神社
宗牒疑二
為之底作
零落陳跡
當然可寶
忽千載之
峰巒之意
緝若不盡
入摘漁釣
吳光軍紀志
湘玄

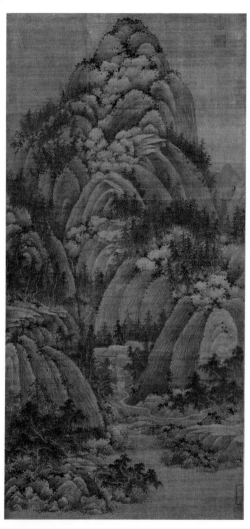

图9
北宋 巨然
秋山问道图
165.2cm×77.2cm
台北故宫博物院藏

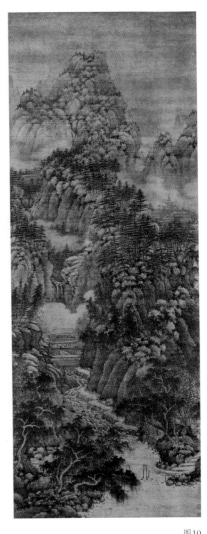

图10

北宋　巨然

万壑松风图

200.7cm×70.5cm

上海博物馆藏

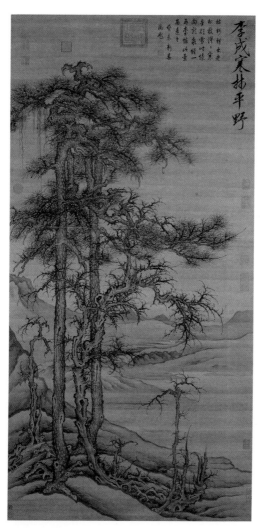

图11

北宋　李成

寒林平野图

120cm×70.2cm

台北故宫博物院藏

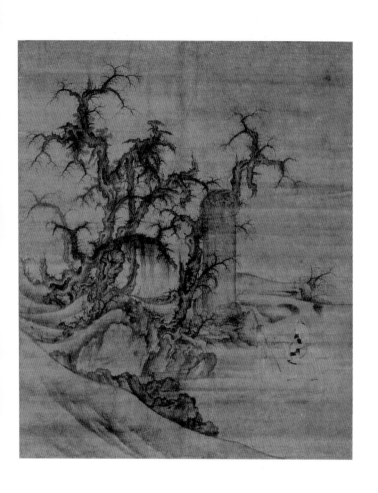

图12

北宋　李成

读碑窠石图

126.3cm×104.9cm

日本大阪市立美术馆藏

渔村小雪图（局部）

图13
北宋　王诜
渔村小雪图
32.4cm×220.3cm
台北故宫博物院藏

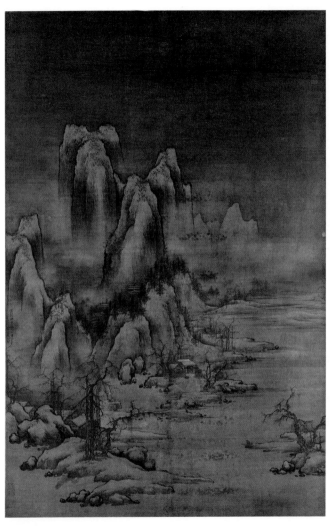

图14

北宋　许道宁

雪溪渔父图

169cm×110cm

台北故宫博物院藏

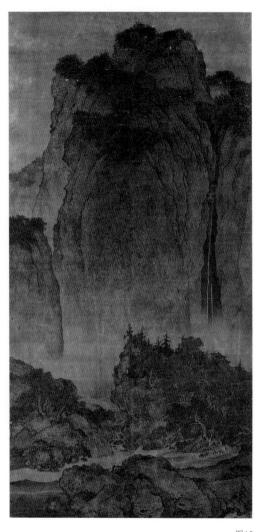

图15
北宋 范宽
溪山行旅图
206.3cm×103.3cm
台北故宫博物院藏

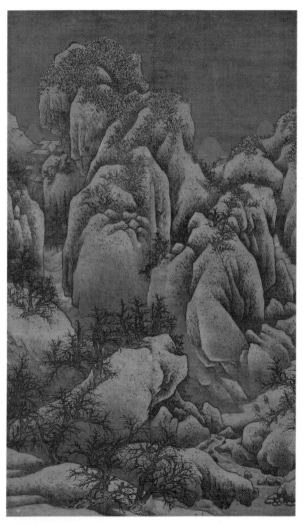

图16

北宋　范宽（传）

雪山萧寺图

182.4cm×108cm

台北故宫博物院藏

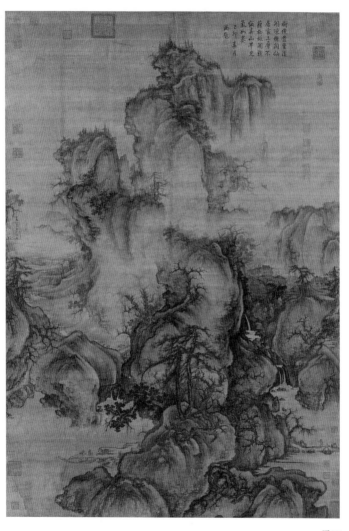

图17
北宋　郭熙
早春图
158.3cm×108.1cm
台北故宫博物院藏

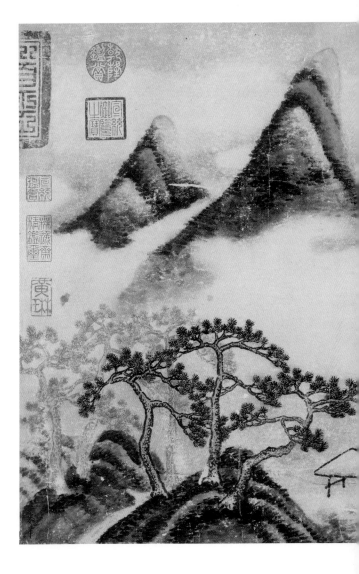

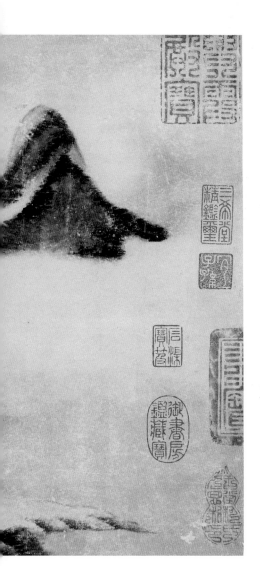

图18
北宋　米芾
春山瑞松图
35cm×44cm
台北故宫博物院藏

潇湘奇观图（局部）

图19
南宋　米友仁
潇湘奇观图
19.8cm×289cm
故宫博物院藏

长夏江寺图（局部）

图20
南宋　李唐
长夏江寺图
44cm×249cm
故宫博物院藏

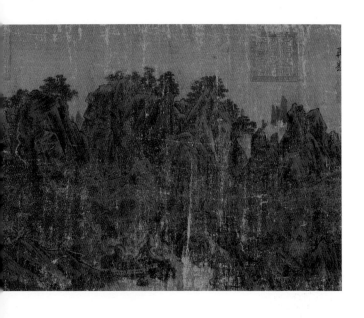

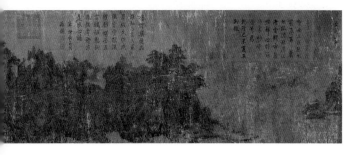

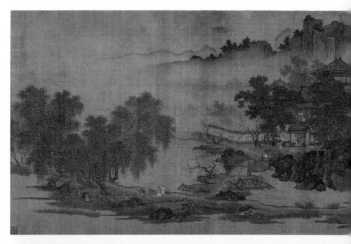

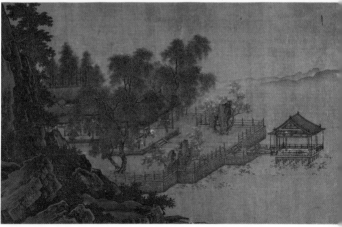

图21

南宋　刘松年

四景山水

40cm×69cm×4

故宫博物院藏

图22

南宋 马远

踏歌图

192.5cm×111cm

故宫博物院藏

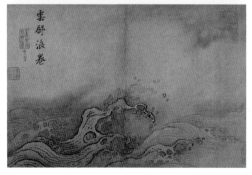

图23
南宋　马远
水图（其三）
26.8cm×41.6cm×3
故宫博物院藏

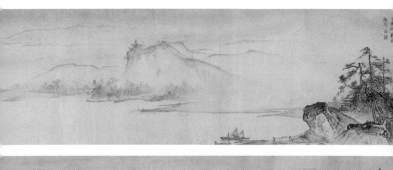

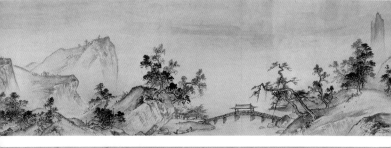

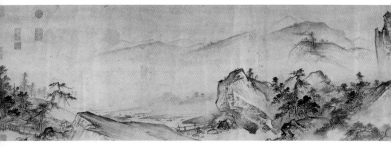

图24
南宋　夏圭
溪山清远图
46.5cm×889.1cm
台北故宫博物院藏

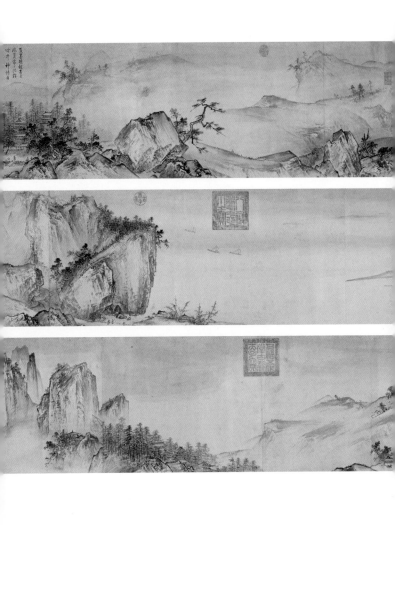

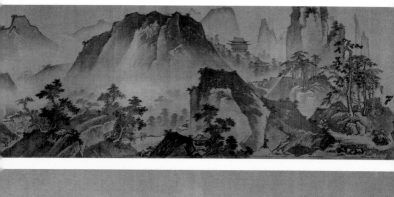

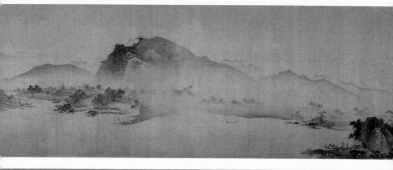

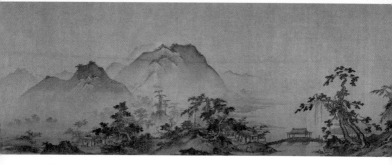

图25
南宋　夏圭
长江万里图
26.8cm×1115.3cm
台北故宫博物院藏

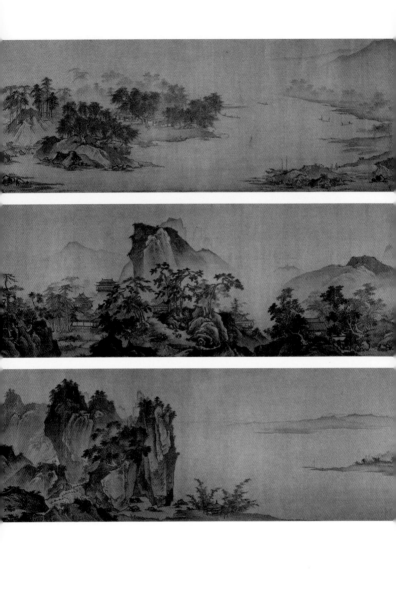

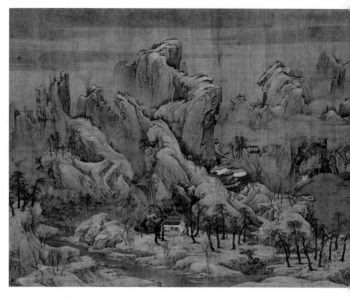

江山秋色图（局部）

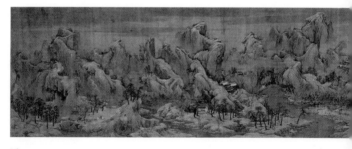

图26
南宋　赵伯驹
江山秋色图
56.6cm×323.2cm
故宫博物院藏

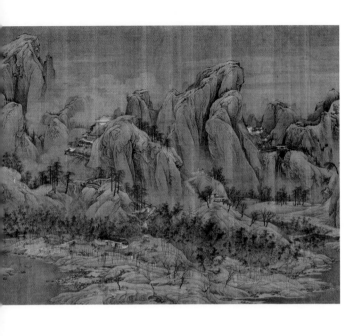

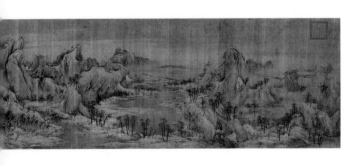

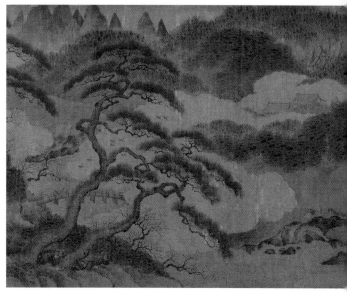

万松金阙图（局部）

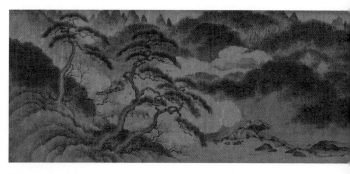

图27

南宋　赵伯骕

万松金阙图

27.7cm×136cm

故宫博物院藏

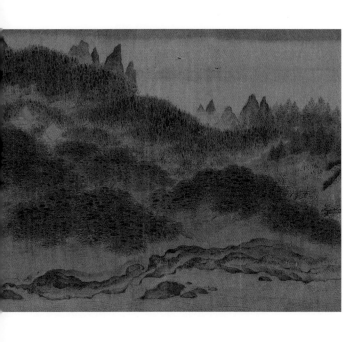

图28

元　赵孟頫

秋郊饮马图

23.6cm×59cm

故宫博物院藏

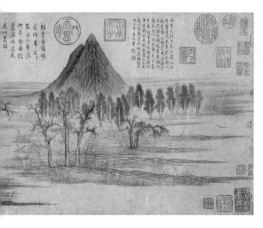

图29

元　赵孟頫

鹊华秋色图

28.4cm×90.2cm

台北故宫博物院藏

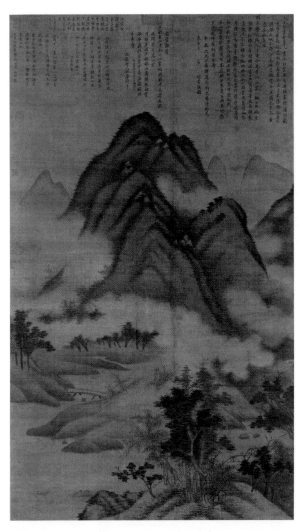

图30
元　高克恭
青山白云图
188cm×121.4cm
台北故宫博物院藏

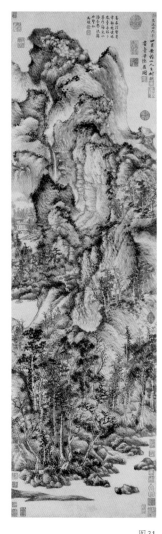

图31

元　王蒙

青卞隐居图

141cm×42.2cm

上海博物馆藏

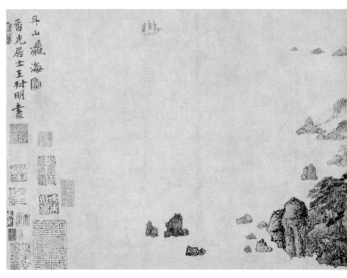

图32

元　王蒙

丹山瀛海图

28.5cm×80cm

上海博物馆藏

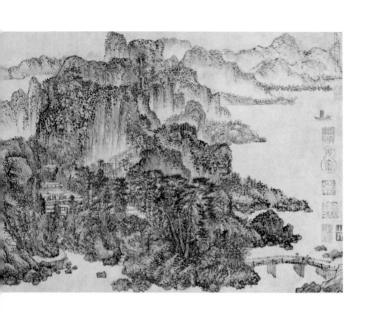

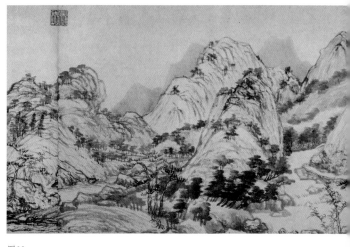

图33
元 黄公望
富春山居图（局部）
台北故宫博物院藏

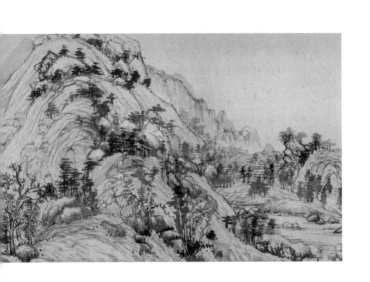

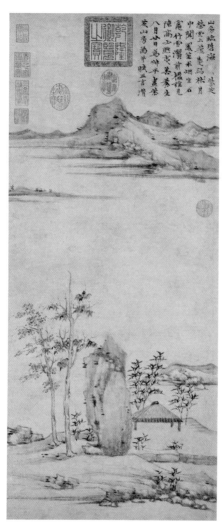

图34

元　倪瓒

紫芝山房图

80.5cm×34.8cm

台北故宫博物院藏

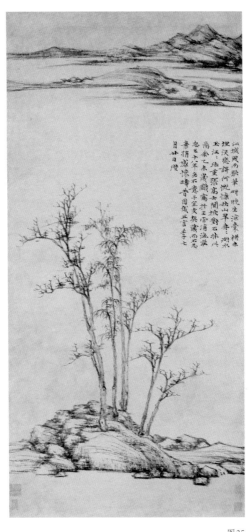

图35

元　倪瓒

渔庄秋霁图

96cm×47cm

上海博物馆藏

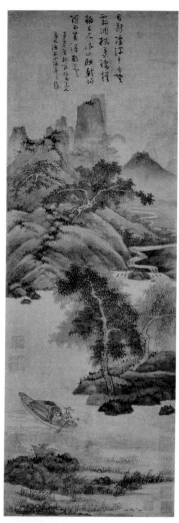

图36

元　吴镇

渔父图

84.7cm×29.7cm

故宫博物院藏

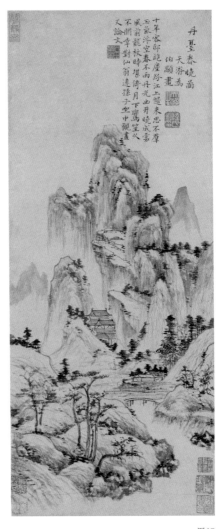

丹臺春曉圖

天游為
伯顒畫

十年客邸飽煙霞　臥念松江思不摩
玉案浮空春不雨　丹山光出井曉成雲
風前龍杖時倚月　下鳳笙久
不聞空對仙翁遠　孫子坐中觀畫
又論文

图37

元　陆广

丹台春晓图

61.3cm×26cm

美国大都会艺术博物馆藏

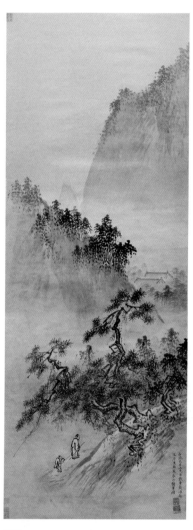

图38

明 戴进

春山积翠图

141.3cm×53.4cm

上海博物馆藏

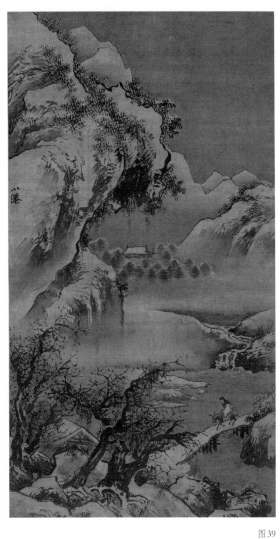

图39

明　吴伟

灞桥风雪图

183.6cm×110.2cm

故宫博物院藏

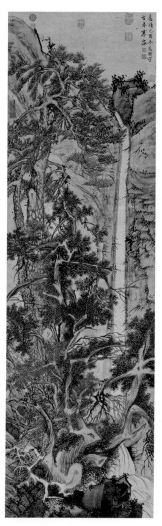

图40

明　文征明

古木寒泉图

194.1cm×59.3cm

台北故宫博物院藏

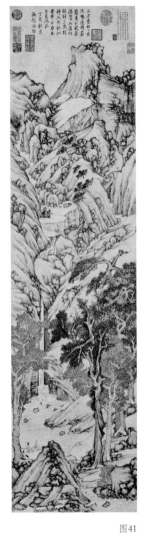

图41

明 文征明

千岩竞秀图

132.6cm×34cm

台北故宫博物院藏

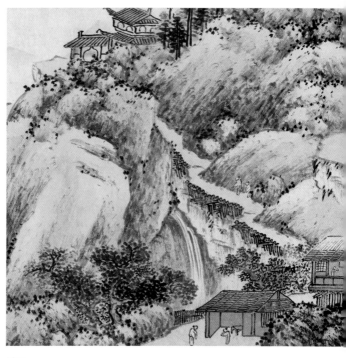

图42

明　沈周

吴中山水图（局部）

上海博物馆藏

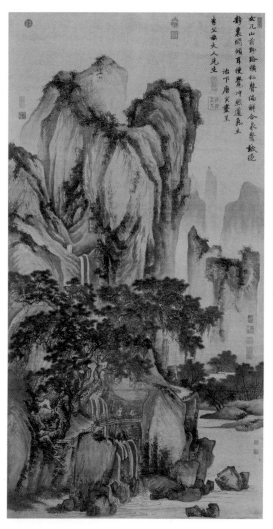

图43
明 唐寅
山路松声图
194.5cm×102.8cm
台北故宫博物院藏

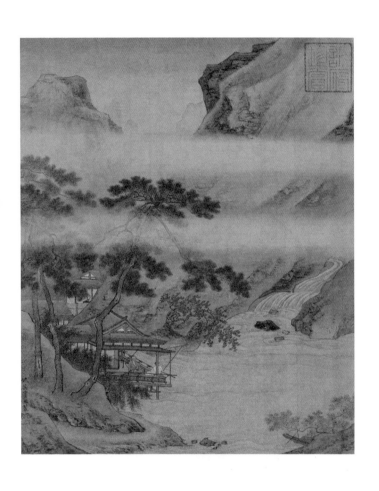

图44

明　仇英

临溪水阁图

41.1cm×33.8cm

故宫博物院藏

图45

明 董其昌

夏木垂阴图

321.9cm×102.3cm

台北故宫博物院藏

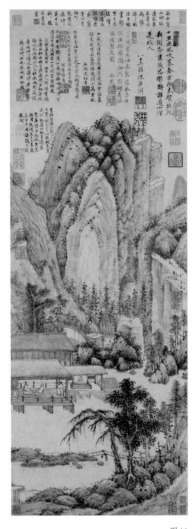

图46

明 刘珏

清白轩图

97.2cm×35.4cm

台北故宫博物院藏

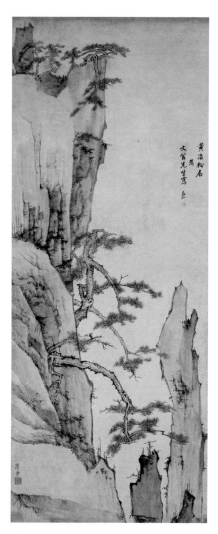

图47

清　弘仁

黄海松石图

198.7cm×81cm

上海博物馆藏

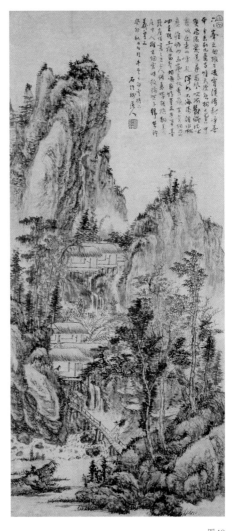

图48

清　髡残

六六峰图

113cm×50cm

美国纳尔逊·阿特金斯艺术博物馆藏

图49
清　八大山人
《朱雪个山水册》之一
23.5cm×20cm
西泠印社藏

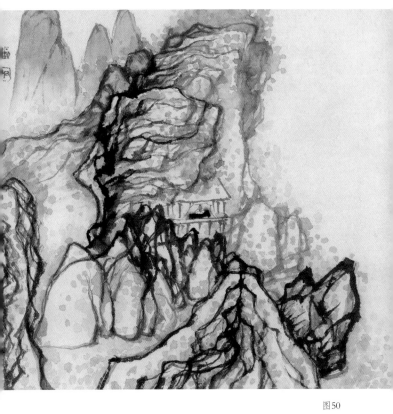

图50
清 石涛
《山水册》之一
30cm×35cm
藏地不详

搜尽奇峰打草稿图（局部）

图51
清　石涛
搜尽奇峰打草稿图
42.8cm×285.5cm
故宫博物院藏

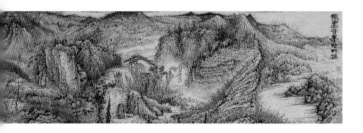

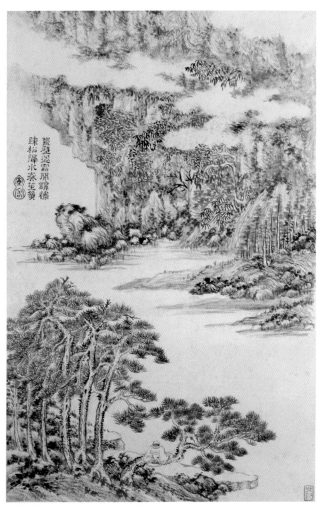

图 52

清　王时敏

《杜甫诗意图册》之一

39cm×25.5cm

故宫博物院藏

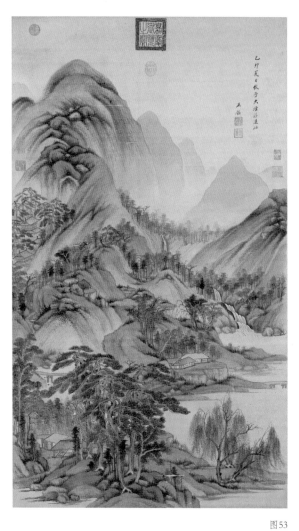

图53

清 王鉴

仿子久烟浮远岫图

201.7cm×95.2cm

台北故宫博物院藏

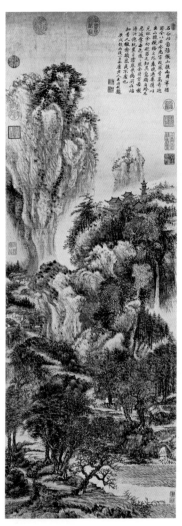

图54

清　王翚

溪山红树图

112.4cm×39.5cm

台北故宫博物院藏

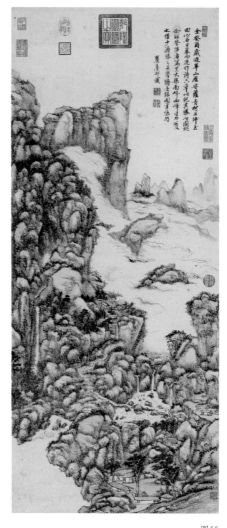

图55

清　王原祁

华山秋色图

115.9cm×49.7cm

台北故宫博物院藏

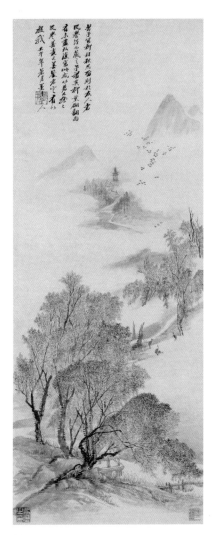

图56

清 吴历

柳村秋思图

67.7cm×26.5cm

故宫博物院藏

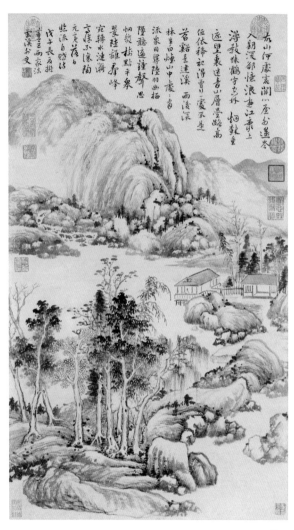

图57

清　恽寿平

山水图

86.1cm×49.4cm

台北故宫博物院藏

山水光影图（局部）

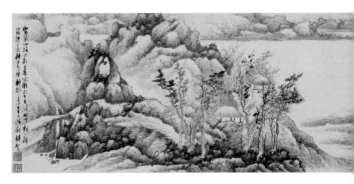

图58

清　龚贤

山水光影图

29.7cm×141.9cm

上海博物馆藏

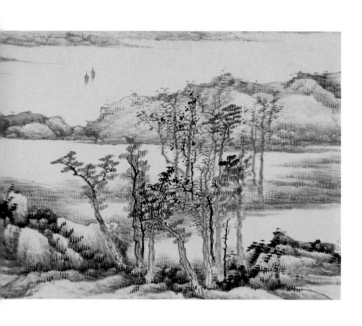

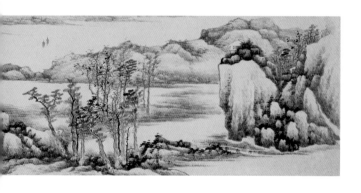

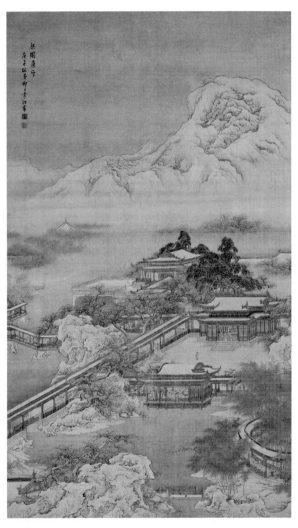

图59

清　袁江

梁园飞雪图

202.8cm×118.5cm

故宫博物院藏

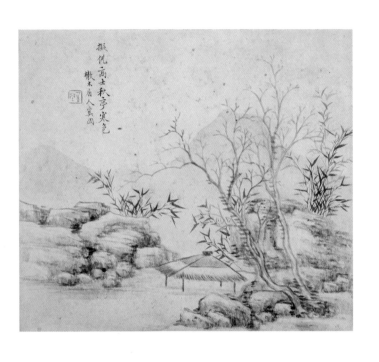

拟倪高士秋亭寒色
橄木居人惲阖

图60
清 奚冈
《山水画册》之一
尺寸、藏地不详

后

记

博大精深的中华文明是中华民族独特的精神标识，是当代中国美术的根基，也是绘画创新的宝藏。如何挖掘中华优秀传统绘画的思想观念、人文精神、道德规范，把艺术创造力和中华文化价值融合起来，把中华美学精神和当代审美追求结合起来，激活中华文化生命力，已成为当代绘画创新的重要源泉和途径。此次浙江人民美术出版社编辑出版王伯敏《中国山水画简史》，其目的就是要倡导在传承中国山水画的基础上，守正创新，让我国山水画创作呈现更有内涵、更有潜力的新境界。

王伯敏（1924—2013），浙江台州人，是我国杰出的美术史论家、山水画家、美术教育家和诗人，为中国美术学院教授、博士生导师，曾荣获"中国美术奖·终身成就奖"等多种荣誉。其生前著有《中国绘画史》《中国版画史》《中国美术通史》《中国绘画通史》《中国版画通史》和《中国少数民族美术史》等60多部专著，共计约1600万字。这本《中国山水画简史》，是从王伯敏笔下上千万字的美术著

作和论文中精选而成。王伯敏是 20 世纪下半叶，新中国美术史学科的开拓者和奠基人，但他始终觉得自己是个"读书人""画画的人"，虽然从事美术史研究，但一直坚持绘画创作实践，因此实现了画史研究与绘画实践的互为支撑、融会贯通。这本《中国山水画简史》也充分体现了王伯敏研究的专业特点，既从宏观上论述中国山水画的发展历程和审美思想，又从微观上讲述中国山水画的笔法、墨法和水法等具体绘画技法和表达方法。可以说，这是一本全面、深入了解中国山水画的专业知识读本。

王伯敏著的《中国山水画简史》今年付梓，恰逢王伯敏先生诞辰 100 周年，意义非凡。这为中国美术史学史研究，王伯敏学术思想与中国山水画学科体系研究，提供了一本较为完备的珍贵著作，值得庆贺。

王小川

2024 年 1 月于杭州

图书在版编目（CIP）数据

中国山水画简史 / 王伯敏著. -- 杭州 : 浙江人民
美术出版社，2024.3
（湖山艺丛）
ISBN 978-7-5751-0036-6

Ⅰ. ①中… Ⅱ. ①王… Ⅲ. ①山水画－绘画史－中国
Ⅳ. ①J212.092

中国国家版本馆CIP数据核字(2023)第239512号

策划编辑：郭哲渊
责任编辑：谢沈佳
责任校对：钱偎依
责任印制：陈柏荣
封面设计：刘　金

湖山艺丛

中国山水画简史

王伯敏　著

出版发行：浙江人民美术出版社
　　　　　（杭州市体育场路347号）
经　　销：全国各地新华书店
制　　版：杭州真凯文化艺术有限公司
印　　刷：浙江海虹彩色印务有限公司
版　　次：2024年3月第1版
印　　次：2024年3月第1次印刷
开　　本：787mm×1092mm　1/32
印　　张：7
字　　数：75千字
书　　号：ISBN 978-7-5751-0036-6
定　　价：45.00元

如发现印装质量问题，影响阅读，请与出版社营销部联系调换。

湖山艺丛

黄宾虹画语录　黄宾虹 著　王伯敏 编

画法要旨　黄宾虹 著

美育与人生　蔡元培 著

趣味主义　梁启超 著

中国画之价值　陈师曾 著　高昕丹 编

中国画法研究　吕凤子 著

画苑新语　郑午昌 著　刘元玺 编

听天阁画谈随笔　潘天寿 著

中国传统绘画的风格　潘天寿 著

画微随感录　吴茀之 著

中国画理概论　吴茀之 著

近三百年的书学　沙孟海 著

为什么研究中国建筑　梁思成 著

师道：吴大羽致吴冠中、朱德群、赵无极书信集　吴大羽 著

大羽随笔　吴大羽 著　李大钧 编

中国建筑的几个特征　林徽因 著

中国画的特点　傅抱石 著

山水画的写生与创作　傅抱石 著　伍霖生 记录整理

生活　传统　修养　李可染 著

非翁画语录　陆抑非 著

什么叫做古典的？　傅雷 著

观画答客问　傅雷 著　寒碧 编

山水画刍议　陆俨少 著

论书随笔　启功 著

学习书法的十三个问题　启功 著

＊中国山水画简史　王伯敏 著

中国山水画的特点　王伯敏 著

黄宾虹的山水画　王伯敏 著

篆刻的形式美　刘江 著

文化与书法　欧阳中石 著　欧阳启名 编

笔墨之道　童中焘 著

中国画与中国文化　童中焘 著

书法的形式与创作　胡抗美 著

望境　许江 著

先生　许江 著

架上话　许江 著

书法"新时代"和新思维　陈振濂 著